簡單手法╳時尚花藝家飾╳迷你花禮 走進花藝生活的第一本書

開 心 初 學 小 花 束

We collected a simple and stylish approach to "make, decorate and give."

A book of small bouquets

小 野 木 彩 香
Ayaka Onogi

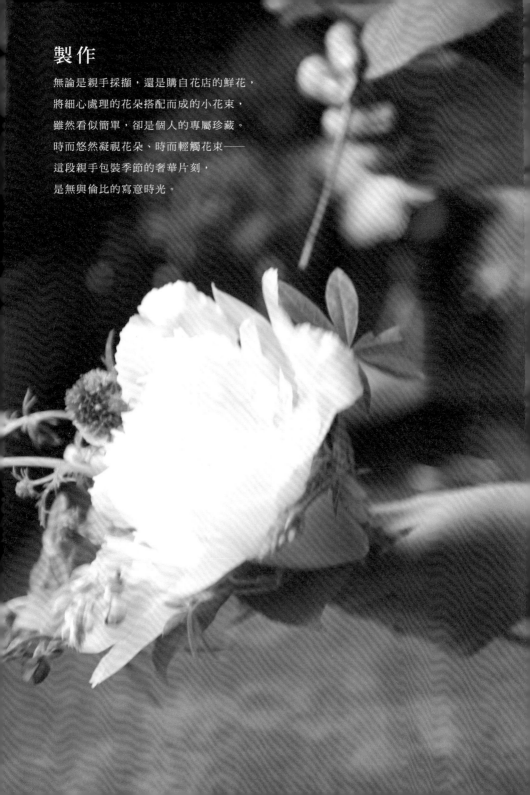

製作

無論是親手採擷，還是購自花店的鮮花，
將細心處理的花朵搭配而成的小花束，
雖然看似簡單，卻是個人的專屬珍藏。
時而悠然凝視花朵、時而輕觸花束——
這段親手包裝季節的奢華片刻，
是無與倫比的寫意時光。

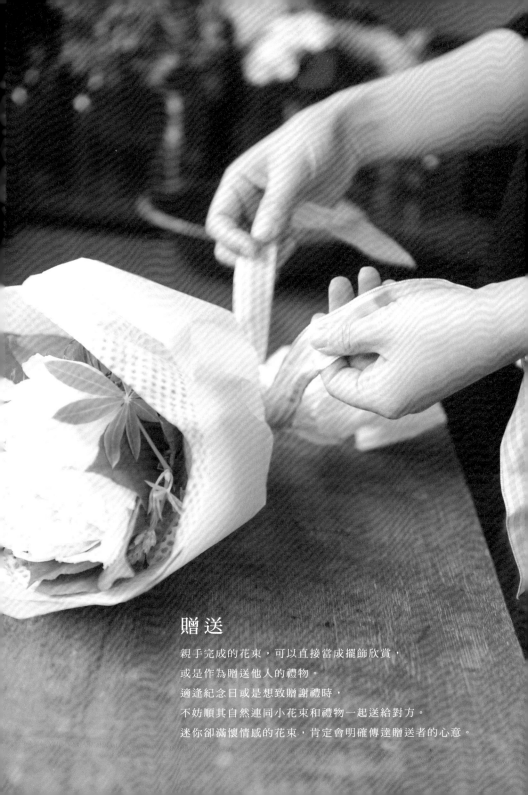

贈 送

親手完成的花束，可以直接當成擺飾欣賞，
或是作為贈送他人的禮物。
適逢紀念日或是想致贈謝禮時，
不妨順其自然連同小花束和禮物一起送給對方。
迷你卻滿懷情感的花束，肯定會明確傳達贈送者的心意。

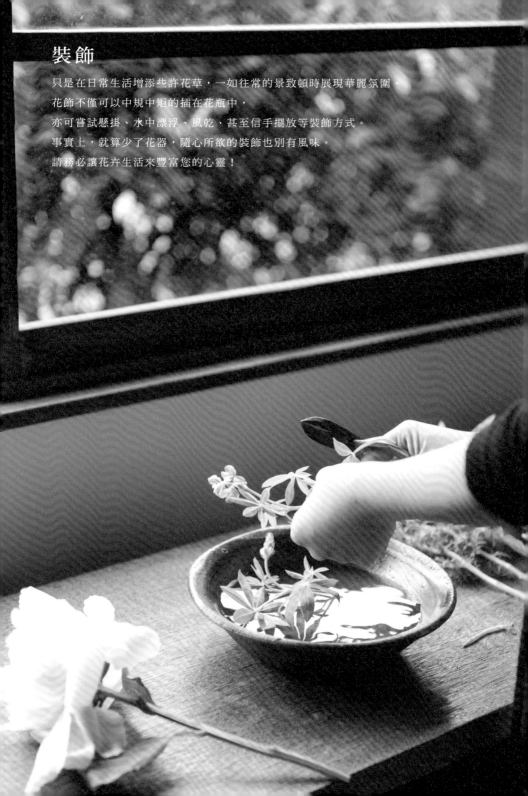

裝飾

只是在日常生活增添些許花草，一如往常的景致頓時展現華麗氛圍。

花飾不僅可以中規中矩的插在花瓶中，

亦可嘗試懸掛、水中漂浮、風乾、甚至信手擺放等裝飾方式。

事實上，就算少了花器，隨心所欲的裝飾也別有風味。

請務必讓花卉生活來豐富您的心靈！

序言

僅僅以花裝飾就能令人神清氣爽，

帶給人煥然一新的感受。

如同花店會依訂單需求選購花卉般，

我們也可以挑選色彩形狀符合當下心情的花卉，

親手製作成花束。

想必這束花會綻放出非比尋常的美麗，

令人愛不釋手。

期盼小花束在帶給各位樂趣之餘，

還能進而成為各位熱愛花藝的契機，

增加花卉在生活中占的比重。

Contents

※花朵在季節、時期、氣溫和個體差異等因素的影響下，即使是同種花卉也會出現花色或形狀上的變化。其中更包含季節限定的花材，因此請務必以本書為參考，好好享受創造獨樹一格花藝作品的樂趣！

製作

Making a bouquet

野花花束

With wild flowers

集結線條纖細、懷有奢華風情的野花。
猶如摘採自曠野般質樸可愛的柔和花束,
最適合當作季節贈禮。

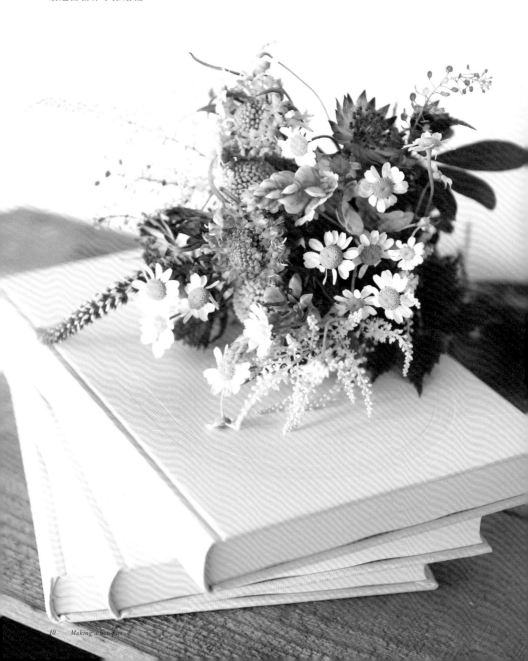

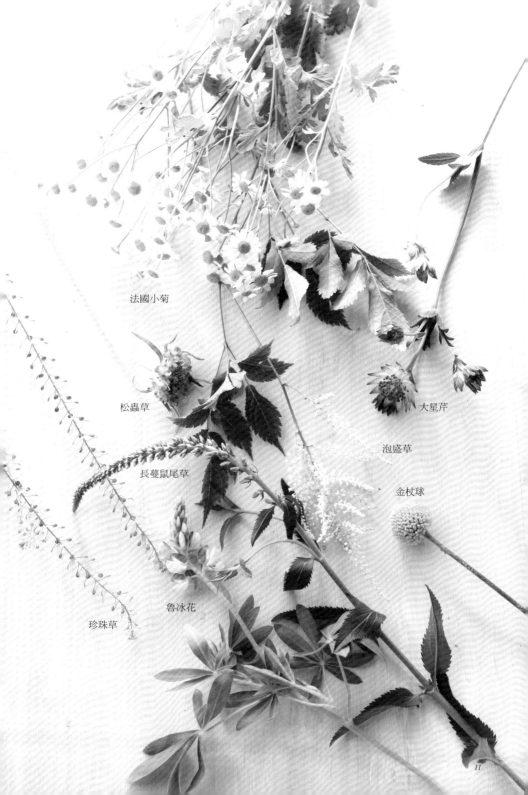

法國小菊

松蟲草

大星芹

泡盛草

長蔓鼠尾草

金杖球

珍珠草

魯冰花

flower & green materials

◎珍珠草	2枝	◎大星芹	1枝
◎松蟲草	2枝	◎金杖球	2枝
◎法國小菊	1枝	◎長蔓鼠尾草	1枝
◎泡盛草	3枝	◎魯冰花	2枝

how to make

 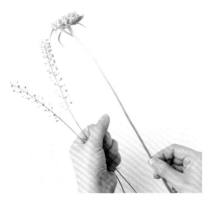

01 握住2枝花莖直挺的珍珠草。以這2枝珍珠草作為增添其餘花材的指標。

02 為01的珍珠草添加1枝松蟲草（圓狀花），與珍珠草一起拿在手上。

point 01

在組合花束前，先進行花材的分枝修整吧！法國小菊和珍珠草皆從分枝處剪下。接著把珍珠草捆綁點以下的葉子全部清除。首先捏住帶葉部位固定，再捏住欲去除下葉部位的花莖，手指順勢往下滑動，便能輕易去除下葉。

 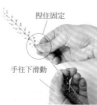

捏住固定

手往下滑動

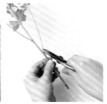

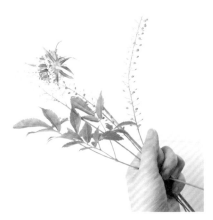 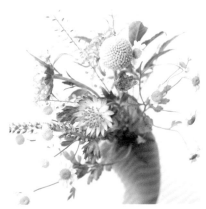

03 接著加入泡盛草（線狀花）。依
照圓花→線花→圓花→線花的順
序，交互添加花材，較容易營造
出一體性。

04 將花材添加到左手能夠輕易握住
的程度。添加花材時，只要謹記
讓花卉朝四面八方，且同種花分
散配置的原則，就能勾勒出花草
的野性美。最後以繩子在捆綁點
打結固定就完成了。

point 02

所謂圓狀花，就是花形偏圓（像是松蟲
草、金杖球等）的花。線狀花則是呈線狀
的花（像是泡盛草、長蔓鼠尾草等）。

variation

儘管使用相似的野花，單靠配色也能賦予花束截然不同的風情。

01 | 清新的白&綠

流露清爽印象的花束，也是適合任何送禮對象的基本色。清新、純潔
洋溢婚嫁氣息的色彩組合，不妨將花束連同結婚賀禮一併贈送給即將
結婚的友人吧！

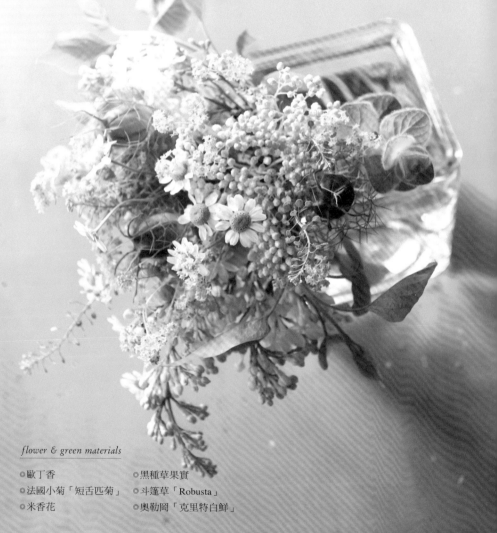

flower & green materials

◎歐丁香　　　　　　　　　◎黑種草果實
◎法國小菊「短舌匹菊」　　◎斗篷草「Robusta」
◎米香花　　　　　　　　　◎奧勒岡「克里特白鮮」

02 | 高雅脫俗的紫色

鐵線蓮和風鈴桔梗的鮮亮紫色,將巧克力波斯菊的暗色襯托得格外顯眼。加入姿態輕盈的鐵線蓮藤蔓後,頓時展現出野花花束般的風韻。

flower & green materials

◎鐵線蓮　　　　　　◎黑種草果實
◎風鈴桔梗「乙女桔梗」　◎聖誕玫瑰
◎巧克力波斯菊

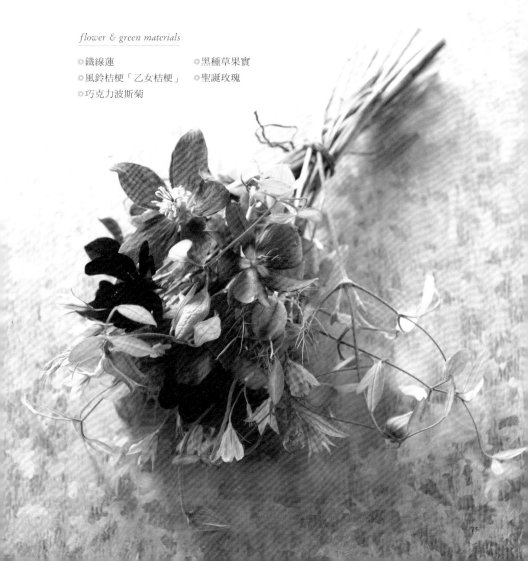

大輪種花束

With a large flower

即使只有一朵，大輪種花卉依然擁有出類拔萃的存在感。
一枝獨秀固然不錯，但隨著配花也會呈現截然不同的風情。
以小花和綠葉簇擁著盛開怒放的芍藥。

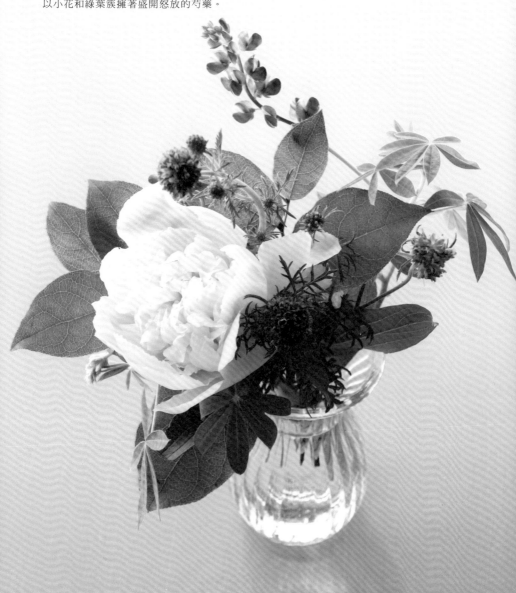

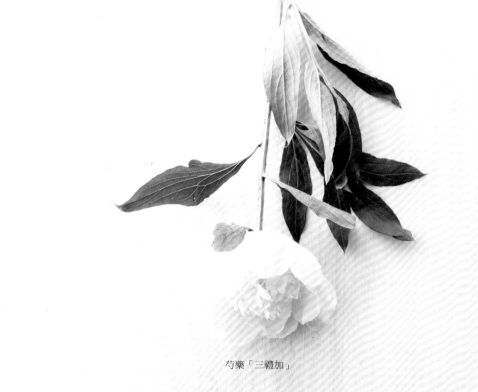

芍藥「三禮加」

檸檬葉

球吉利

魯冰花

flower & green materials

◎芍藥「三禮加」　　　1枝
◎魯冰花　　　　　　　1枝
◎球吉利　　　　　　　3枝
◎檸檬葉　　　　　　　1枝

how to make

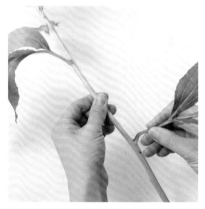 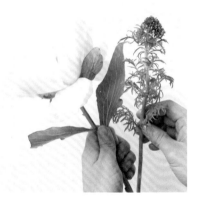

01 摘除芍藥的葉子，僅留下花朵附近
可作為保護的葉子。

02 首先拿著芍藥，加入1枝球吉利。

technic 01

製作葉材弧度

捏住葉片切口處固定位置，再以另一手輕握欲塑形部分的起點。
握住葉片的手緩緩朝上滑動。訣竅為利用拇指根部的弧度繃緊葉子。

此處
固定不動

只要在葉材上多費點功夫，便可大幅提升花
束的設計感！P.21的大理花花束就是一例。
像中國芒這類細長又堅韌的葉材，塑形起來
相當簡單。右圖是塑形前的中國芒。本篇將
介紹兩種簡單的小技巧。

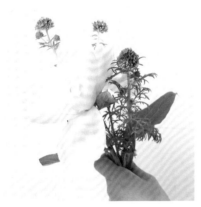

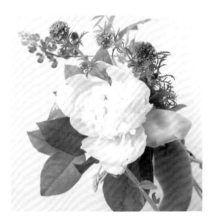

03 繼續加入2枝球吉利。以球吉利作出高低差，便能體營造造立體感。

04 加入魯冰花、檸檬葉。重點在於營造所有花材團團包圍芍藥的感覺。由於檸檬葉材質硬挺，因此也兼具保護花朵的功用。

technic 02

纏繞

將中國芒纏繞在食指上，再以另一手包住溫熱葉片。葉片捲度會隨
著溫熱時間越長而越明顯。請依設計需求來調整溫熱葉片的時間。

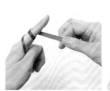
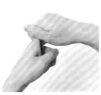

variation

只是加上葉材，大輪種花束立即如詩如畫。

01 | 蘭花

以高級優雅印象深植人心的蘭花，如此搭配也能展現隨興風格。化身背景的玉羊齒，將東亞蘭的亮黃色襯托的格外鮮明。而且是能夠長久觀賞的組合。

flower & green materials

◎東亞蘭
◎玉羊齒

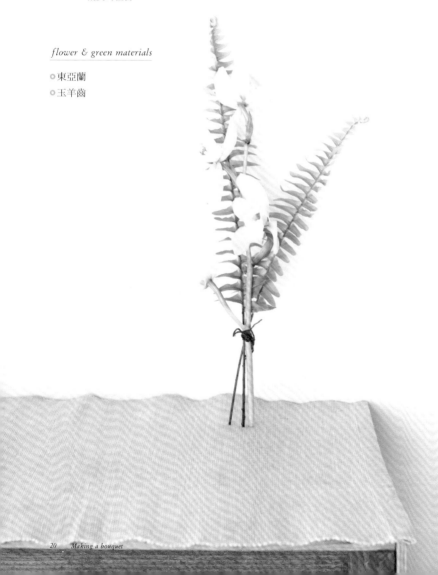

02 | 大理花

將中國芒的葉片塑型（塑型方式參考P.18-19），就能打造出絕妙景致。再以數枝對摺成圓弧狀的中國芒綁在大理花莖，捆紮成束即完成。

flower & green materials

◎大理花「黑蝶」
◎中國芒

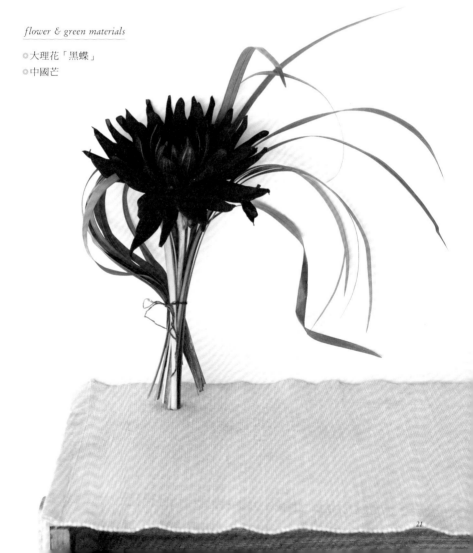

混搭花束

Mix

各式各樣較大朵的花卉混搭而成。
整束花呈現明亮華麗的印象。
使用的玫瑰、非洲菊、康乃馨、洋桔梗,
是一年四季皆能夠簡單取得的花材。

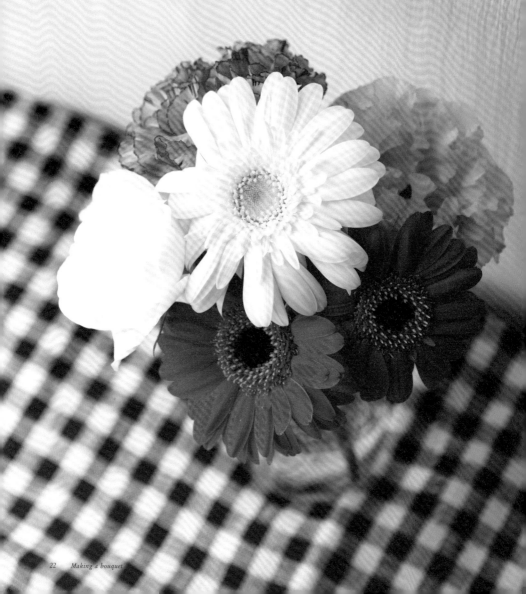

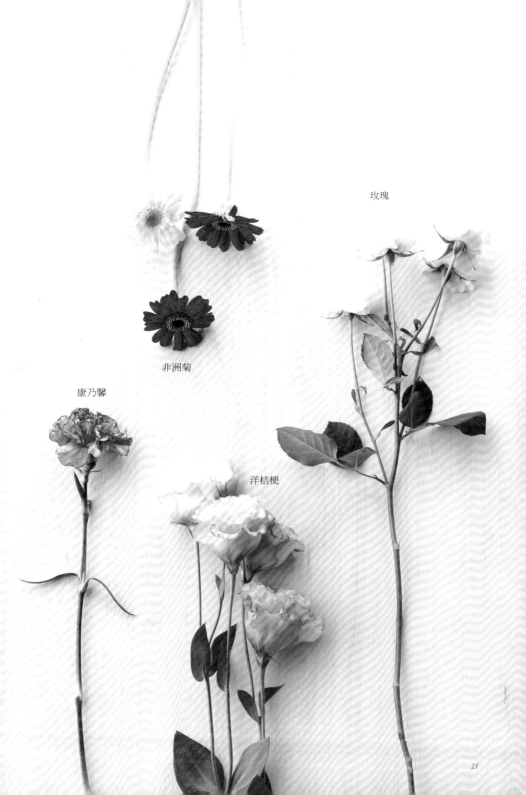

玫瑰

非洲菊

康乃馨

洋桔梗

flower & green materials

◎康乃馨　　　　　　　1枝
◎非洲菊　　　　　　　3枝
◎玫瑰（一莖多花）　　1枝
◎洋桔梗　　　　　　　1枝

how to make

01 由於一莖多花的玫瑰和洋桔梗在本花束中只會用到一朵，因此請先分枝成單朵。

02 首先拿著康乃馨，然後添加1枝非洲菊（白）。這朵非洲菊會是主花，所以要安排在花束的最高處。

03 將非洲菊（粉紅）配置在康乃馨
 與非洲菊（白）的下方。

04 另一枝非洲菊也同樣配置在下
 方，接著再加入洋桔梗和玫瑰，
 組合成圓形。盡量讓白色非洲菊
 位於花束中心。

point 01

所謂一莖多花（Spray Type），就是生有
許多分枝的花材。經常可看見一莖多花玫
瑰、一莖多花康乃馨之類的說法。

point 02

為了將花束組合成圓形，配置花材時必需
仔細留意花朵的朝向。尤其是像非洲菊這
種花面大的花卉，若與其他花材保持同樣
高度，就會形成縫隙，破壞花束的形狀。
因此，重疊配置會比較容易勾勒出花束的
整體輪廓。

單色花束

In the same color

五顏六色的花卉雖然能提供諸多選擇，卻也令人在配色時感到迷惘。

但是，鎖定單色來搭配一致就簡單多了。

想提升活力時，就選擇維他命色系的黃色吧！

添加的葉材，則適合採用明亮的黃綠色。

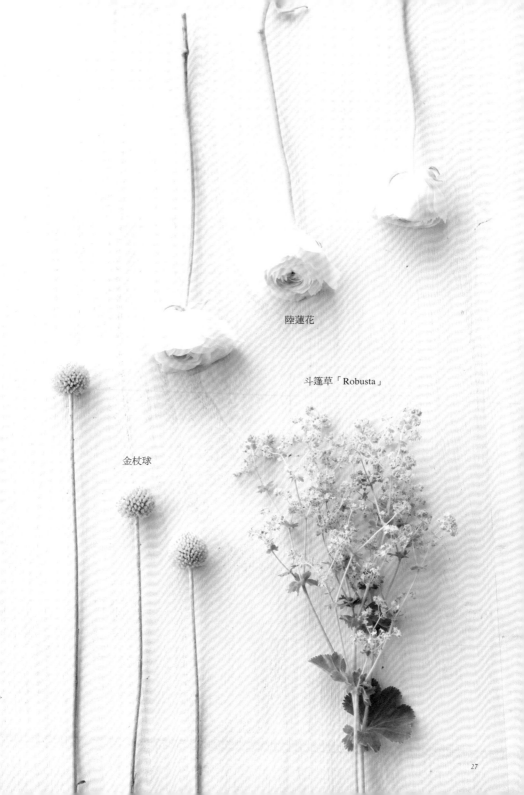

陸蓮花

斗篷草「Robusta」

金杖球

◎陸蓮花　　　　　3枝
◎金杖球　　　　　3枝
◎斗篷草「Robusta」　1枝

how to make

01　拿起2枝經過分枝處理後的斗篷草。

02　將1枝陸蓮花配置於斗篷草的正中央。

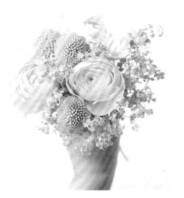

03
接著，注意花束的平衡陸續添加陸蓮花。為避免花材擠成一團，在花朵之間加入斗篷草作為緩衝。

04
在陸蓮花之間插入金杖球，最後將剩下的斗篷草加入花束，使整體花束呈現圓形就完成了。

point

進行斗篷草的分枝時，要從花莖的分枝點剪開。最好分剪成3枝。花束握柄處以下的葉片，也要事前清除。

variation

藍色呈現沉穩氛圍，粉紅色則洋溢羅曼蒂克氣息。選色會大幅影響花束的印象。

01 | 藍色花束

彙集了水藍色和紫色小花的花束，散發出猶如繡球花般的特色＆情調。儘管是單色花束，也可運用色彩的濃淡來營造立體感與層次感。

flower & green materials

◎日本藍星花
◎球吉利
◎薄荷
◎檸檬葉

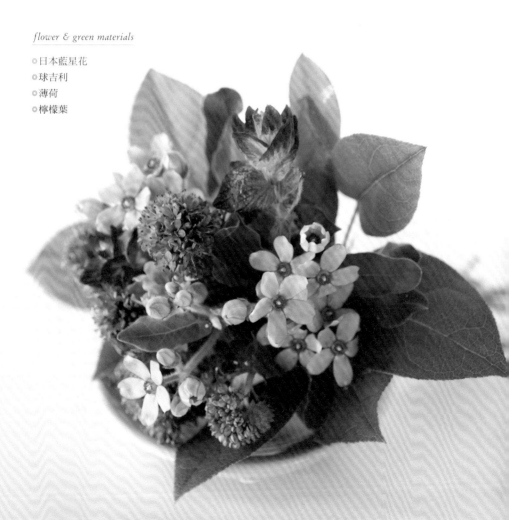

02 | 粉紅花束

集結柔和的粉紅色花材，就能營造浪漫甜美的氣息。若清一色採用小花會顯得太過稚嫩，不妨加入玫瑰這般帶有古典風情的花材，不但能勾勒出氣質，也更突顯花朵間的對比。

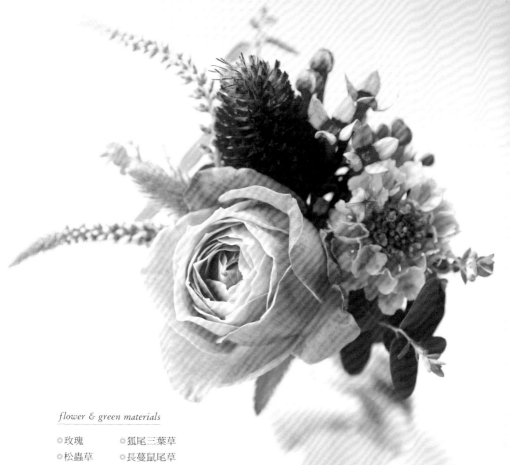

flower & green materials

◎玫瑰　　◎狐尾三葉草

◎松蟲草　◎長蔓鼠尾草

◎寒丁子　◎尤加利

同色調花束
In the same tone

運用深色、粉彩等相同色調的濃淡變化，讓花束顯得更加高貴非凡。
下圖的深色花束是以深紫色繡球花為主體印象色，再配上鮮紅的玫瑰當作對比色，
勾勒出一抹蠱惑人心的妖豔。

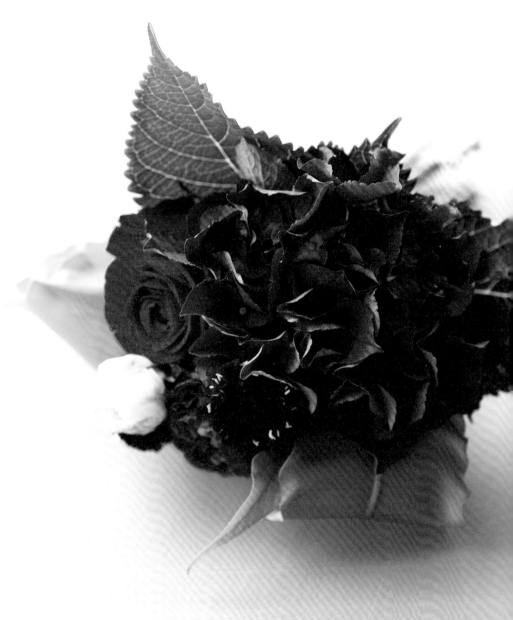

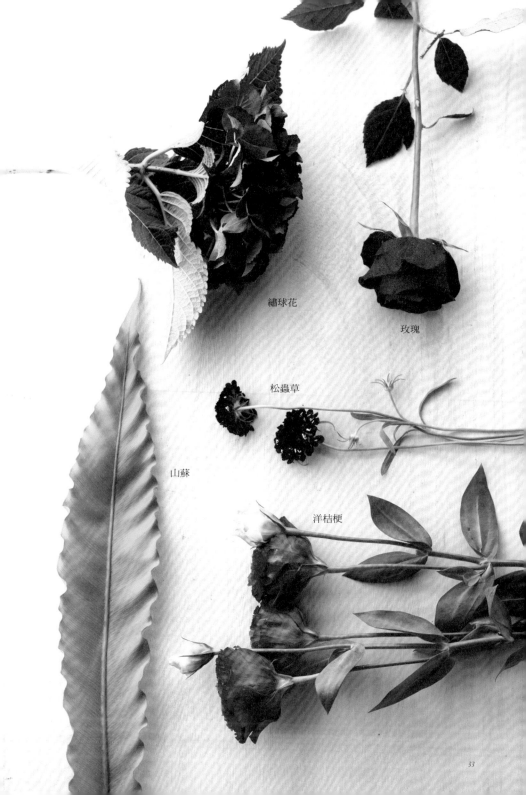

繡球花

玫瑰

松蟲草

山蘇

洋桔梗

flower & green materials

◎繡球花	1枝	◎松蟲草	2枝
◎玫瑰	1枝	◎洋桔梗	1枝
◎山蘇	2片		

how to make

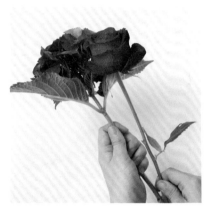

01 首先進行山蘇的前置作業。

02 手持去除葉子的繡球花（留下花朵附近的葉子就好），將玫瑰配置在旁。

point

山蘇是葉緣帶有鋸齒狀特徵的綠色葉材。雖然直接使用就韻味十足，但稍微加工之後，更能營造精緻的設計感。首先將葉子捲起，再以訂書機固定（訂書針必須與葉脈平行才能牢牢固定葉片）。修剪捆綁點以下的葉片；剪刀橫剪一道切口，手指沿中肋撕去葉片。不同的捲法，即可創造出多變的形狀。

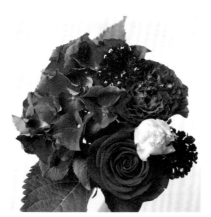 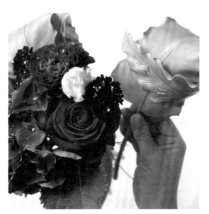

03 　宛如繡球花形狀的延伸般，陸續
添加其他花材。想像以繡球花和
其他花材製作一顆渾圓的花球。

04 　加入事先處理好的山蘇，完成！

variation

選擇淺粉彩色系的花材，打造圓潤又充滿女人味的花束，柔和的氛圍極具療癒感。
搭配的葉材，也是帶有純真風情的淺色香草之流。

flower & green materials

◎陸蓮花　　　◎魯冰花
◎泡盛草　　　◎奧勒岡「克里特白鮮」
◎松蟲草　　　◎尤加利

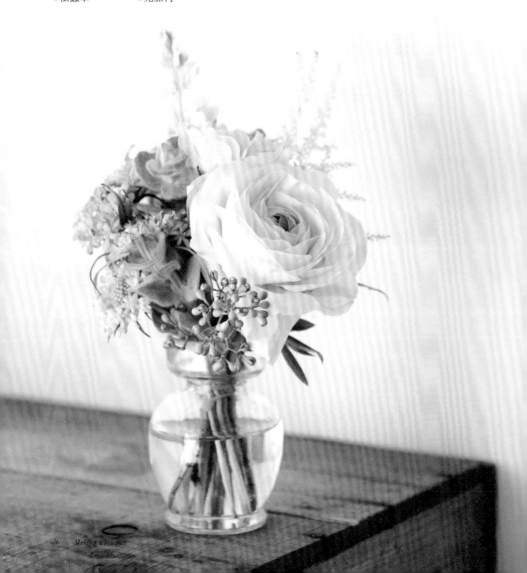

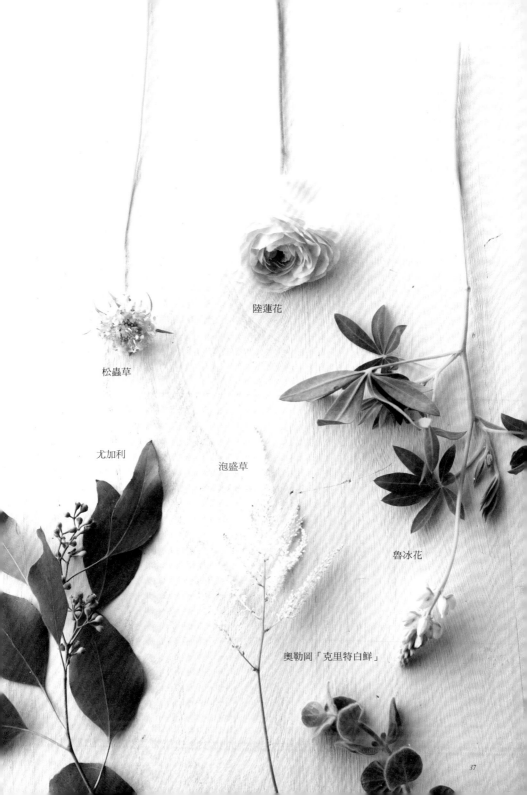

陸蓮花

松蟲草

尤加利

泡盛草

魯冰花

奧勒岡「克里特白鮮」

香氛花束
With fragrant flowers

伊芙伯爵玫瑰（Yves Piaget）是花香濃郁的人氣品種。
散發芬芳的花朵，替視覺與嗅覺帶來雙重享受。
天然的香氣，本身就是種奢華。

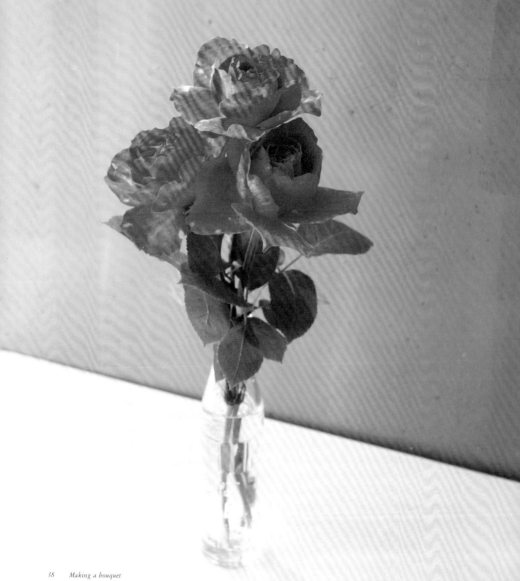

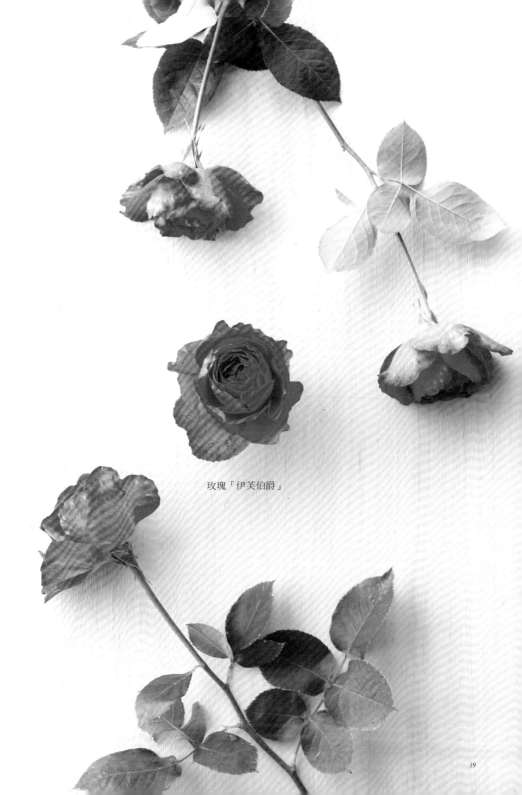

玫瑰「伊芙伯爵」

◎玫瑰「伊芙伯爵」　　　3枝

how to make

01 先去除玫瑰花莖下方的葉子。首先拿起1枝花面朝上、花莖筆直的玫瑰。

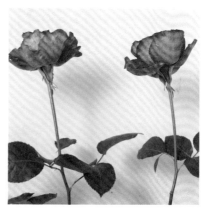

02 每枝玫瑰花莖的彎曲度都不相同。左邊的玫瑰花莖筆直，右邊的玫瑰則是稍微彎曲。仔細觀察每一朵花，然後配置在合適的位置上。

point 01

別摘除所有的玫瑰葉，保留花朵附近的葉子。這樣葉子就能形成花朵之間的緩衝，維持整體的視覺平衡。

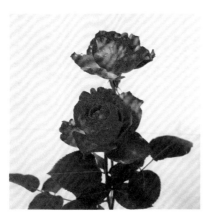 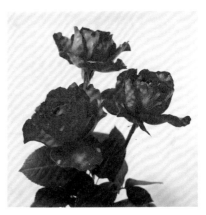

03 ── 以花莖略彎的玫瑰來搭配01的玫瑰。高度則是比01略低，作出高低層次。

04 ── 將第3枝玫瑰配置在01和03的玫瑰之間。配置時要注意，別讓玫瑰彼此遮擋。

point 02

很多花卉都帶著怡人的清香，像是香豌豆、歐丁香、銀葉合歡、薰衣草和晚香玉等，盡情享受捆紮成束的季節芬芳吧！

point 03

使用香氣高貴優雅的「伊芙伯爵」製作玫瑰花束時，瀰漫的芬芳令人在作業期間也能感受幸福滿溢的氣氛！真是心醉神迷又無比幸福的時刻。

葉材花束

Only green

以平日作為配角的綠色葉材為主角。
全面以葉材打造的花束顯得鮮嫩欲滴，外觀也賞心悅目。
像這樣純粹使用香草製作的花束，放在廚房也很相襯。

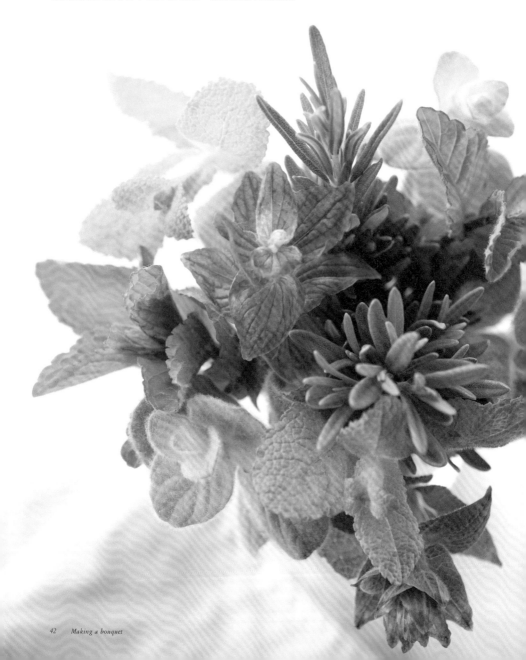

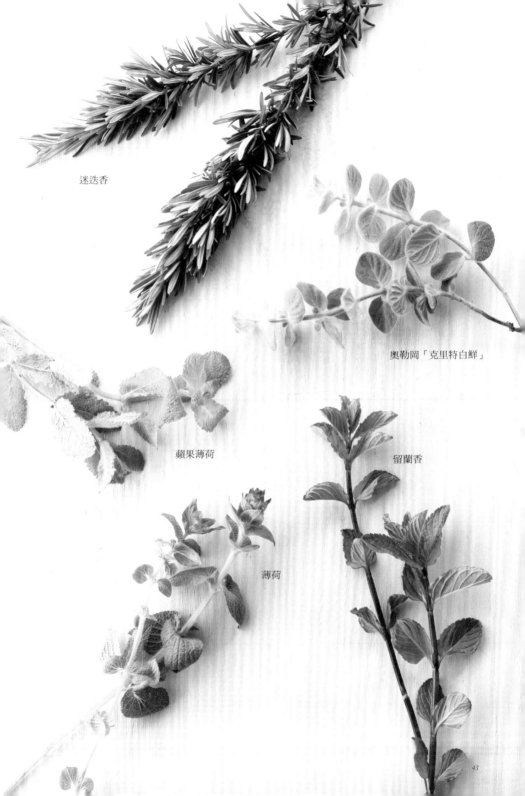

迷迭香

奧勒岡「克里特白鮮」

蘋果薄荷

留蘭香

薄荷

◎薄荷　　　　2枝　◎迷迭香　　　　　　　2枝
◎留蘭香　　　2枝　◎奧勒岡「克里特白鮮」　1枝
◎蘋果薄荷　　2枝

how to make

01 拿起1枝迷迭香，然後逐一添加其他香草。迷迭香的莖直挺堅韌適合當主花，所以由此開始。

02 同種香草要儘量和其他香草混雜配置，避免相鄰。

point 01

先一把握住所有香草，決定好製作花束的大小。然後將捆綁點下方的葉子全數清除，完成前置作業。

 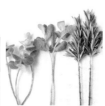

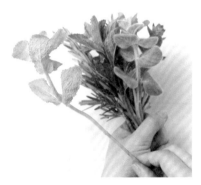 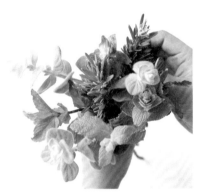

03 由於薄荷莖多半帶點彎曲，因此
配置時利用這點，讓植莖彎向花
束中心，即可簡單呈現出一體
感。

04 雖說是葉材花束，但增添少許不
同顏色的花材來豐富變化性，成
品會更加別出心裁。

point 02

修剪香草葉之時，神清氣爽的香氣就會更
加濃郁。隨著作業進行而瀰漫開來的香草
芬芳，頓時令人覺得身心都被療癒了！

variation

由於葉材的保鮮期往往比花材長久，所以可以僅更換主花來改變整體氛圍。

01 │ 萬 綠 叢 中 一 點 紅

將羽衣甘藍、山蘇和中國芒集結成束，再插上一朵紅色陸蓮花。背景的綠
葉將紅色花朵襯托的更加生動鮮豔。很適合擺放在新潮時尚的空間。

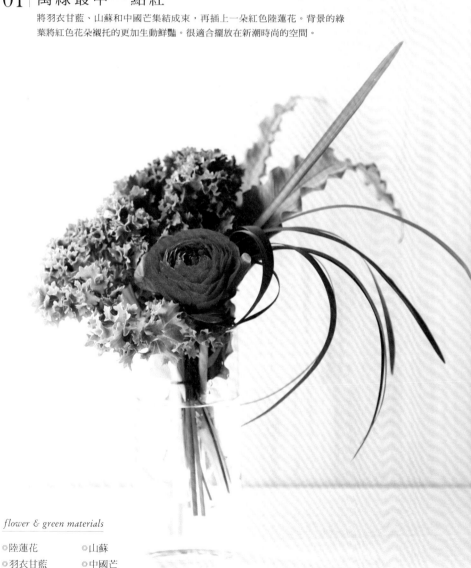

flower & green materials

◎陸蓮花　　　◎山蘇
◎羽衣甘藍　　◎中國芒

02 | 清新純白的自然風情

僅僅是將主花從紅色更換成白色，氛圍就隨之一變。藉由歐丁香惹人憐愛的形象，醞釀出自然不做作的情調。不時更換主花，享受萬種風情的花束生活吧！

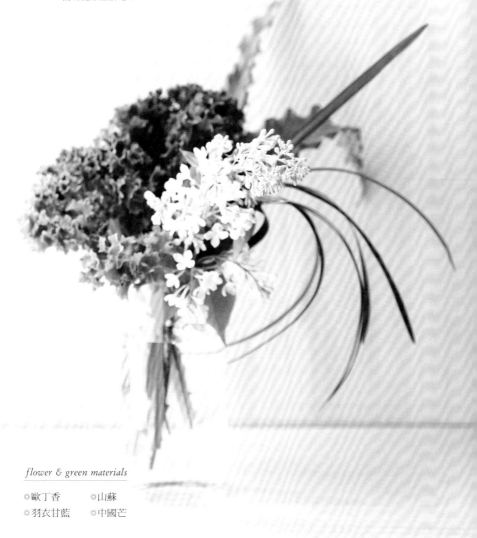

flower & green materials

◎歐丁香　　◎山蘇
◎羽衣甘藍　◎中國芒

大花的分枝花束

With the separate stocks of large flowers

擁有許多花朵分枝的花材只要使用得宜，
光用一枝就能製作出好幾個小花束。
相同款式的花束，最適合同時有好幾位贈送對象的情況了。

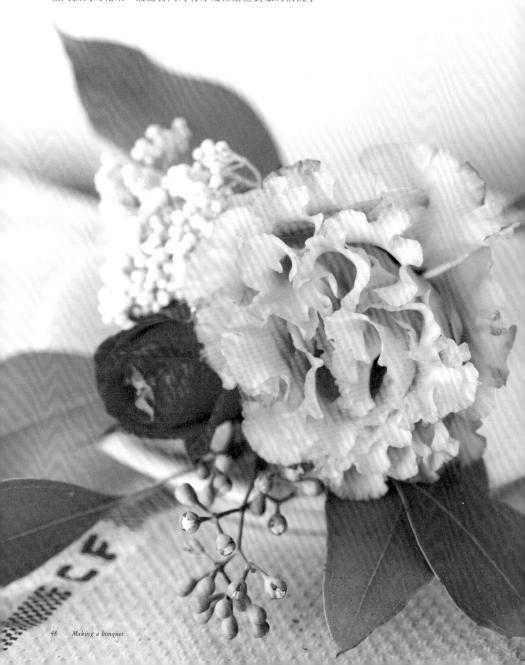

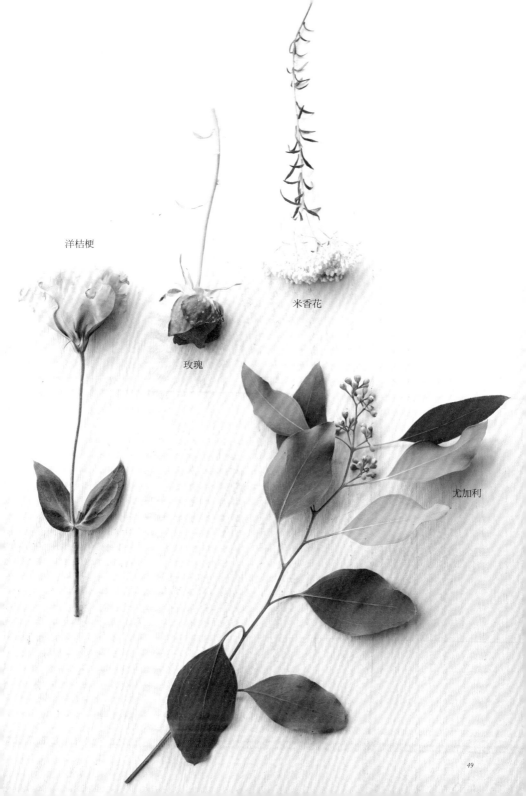

洋桔梗

米香花

玫瑰

尤加利

◎洋桔梗　　　　　1枝　　◎米香花　　　　1枝
◎玫瑰（一莖多花）1枝　　◎尤加利　　　　1枝

how to make

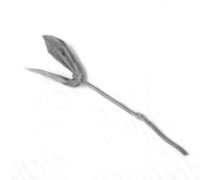

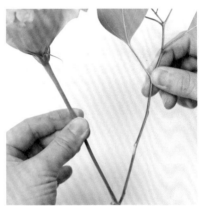

01 將花材分枝修剪成符合花束的長度。花材事先修剪成相同長度會比較方便製作花束。被剪掉的洋桔梗花莖也可當作葉材使用，請仿照上圖，修剪掉花莖的多餘葉子備用。

02 拿起1枝洋桔梗，然後搭配尤加利。

point 01

尤加利葉即使只餘下單片也能夠使用，所以請保存下來別丟棄。洋桔梗的葉片足夠堅韌而且保鮮期長，作為葉材添入花束也非常方便。相較之下，像玫瑰這樣偏軟的葉片就不適合當成葉材使用。

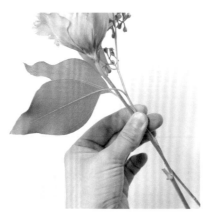

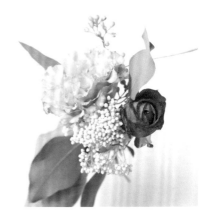

03 若是花材份量少的情況，直接以
手指捏住花材，作業起來會比較
方便。

04 洋桔梗旁邊添上玫瑰，接著將米
香花插入兩朵花之間的空隙。最
後加入01的洋桔梗葉就完成了。

point 02

運用大花的分枝製作花束時，重點在於花材
的挑選。請儘量選擇花莖（從分枝點到花
朵）夠長的花朵。若花材的花莖過短，放入
花瓶後很可能會吸不到水。

此段花莖要長

本頁小花束使用的四份花材，正如右頁所示。

花莖上所有的分枝花朵，都分別使用了。

P.49是一束花使用的花材。

可以將準備好的小花束當作家庭聚會的迎賓花，

或直接當伴手禮送出……等，各種場面皆能派上用場。

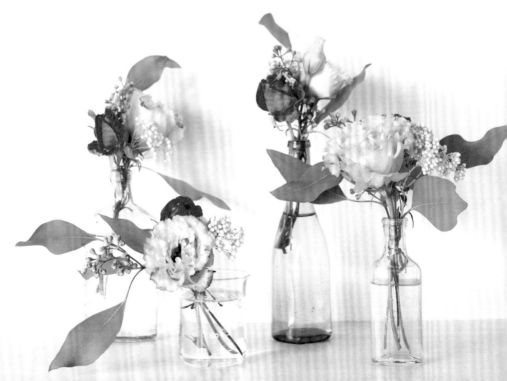

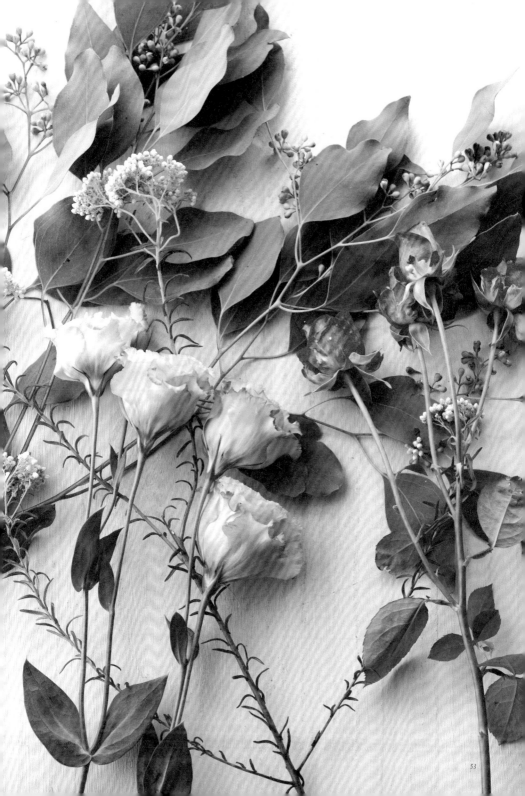

枝材花束

Only branches

縈繞清新香氣的純白歐丁香，是初夏才有的花材。
單純使用歐丁香製作而成的花束，似乎也非常適合六月新娘。
垂柳般搖曳的綠意也別有一番風趣。

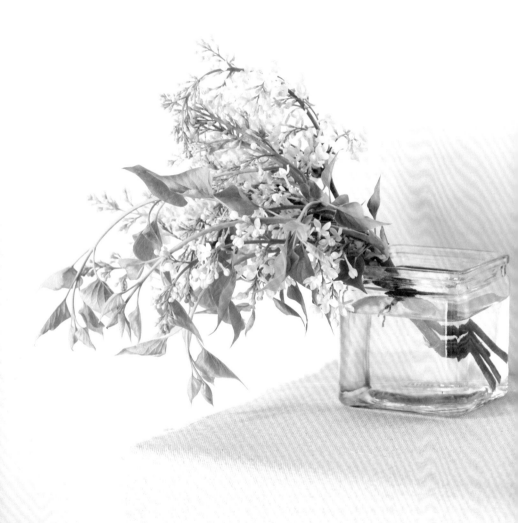

果實花束

Only fruits and nuts

聚集了顆顆飽滿的討喜果實，散發出與花卉迥然不同的氛圍。
無論是天然或乾燥的果實花材均種類繁多，相對也提昇了裝飾性的自由度。
深藍色的地中海莢迷一旦風乾後，就會散發出有點奇特的香味。

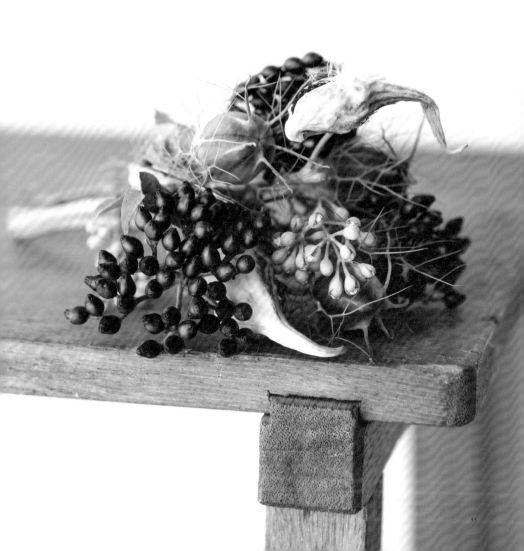

◎歐丁香　　　　　1枝

01 先從樹枝的分枝處下刀。由於枝材相當堅硬，建議使用花剪處理。

02 剪開的分枝集結成束。仔細觀察枝條的彎曲幅度，讓枝條上的花朵互相貼近。

point

處理木本枝材時，需要以剪刀在斷面剪出十字切口，如此一來可提高吸水性，使植物生氣勃勃維持長久新鮮度。首先，在斷面垂直剪出一道約3～5cm的切口，再橫剪一刀劃出十字切口。這是相當重要的前置作業。

flower & green materials

◎地中海莢迷 1枝
◎尤加利果實 1枝
◎黑種草果實 3枝
◎沼澤乳草 2枝

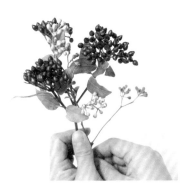

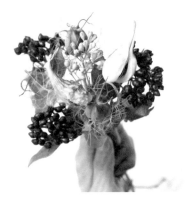

01 將只剩果實的尤加利，夾在地中海莢迷的枝條之間。

02 接著將黑種草和沼澤乳草加在中間，調整好，取得視覺上的均衡就完成了。

point

將地中海莢迷修剪成符合花束尺寸的長度，捆綁點下方的果實和葉子一併處理乾淨。修剪掉的果實可以直接拿來裝飾，或運用於贈禮包裝的裝飾，請保留下來不要丟棄喔！

乾燥中的花束

With flowers that dry out

將作為裝飾後直接任其風乾的花材簡單捆綁成束。屬於野生
花的海神花，其蓬鬆柔軟的被毛不僅充滿野性，就連徐徐褪
色的姿態也很令人期待呢！

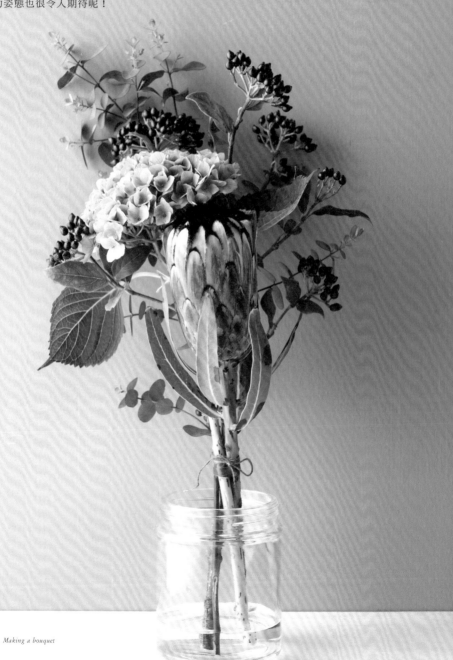

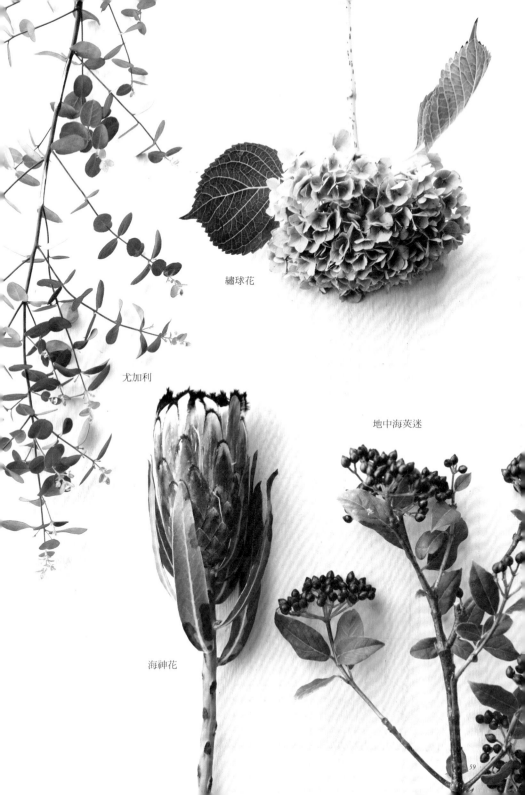

繡球花

尤加利

地中海莢迷

海神花

flower & green materials

◎ 海神花	1枝
◎ 地中海莢迷	1枝
◎ 繡球花	1枝
◎ 尤加利	1枝

how to make

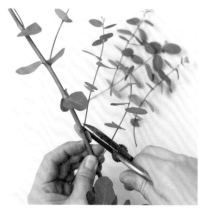

01 剪掉多餘的尤加利葉，使整體顯得乾淨俐落。

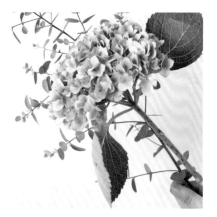

02 在尤加利前方加上繡球花。

point

海神花會逐漸綻放，其姿態也十分帥氣。
此外，外觀有異曲同工之妙的非洲鬱金香
和帝王花等，其質感與形狀也都個性十
足，充滿奇趣！

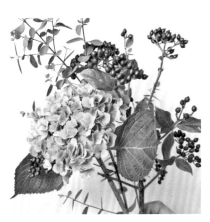

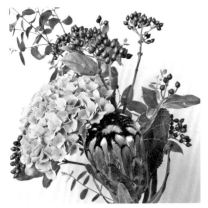

03 以地中海莢迷的果實環繞02的繡
球花。

04 作為主花的海神花則位於前方最
低處,藉由花朵的高低層次營造
視覺焦點。

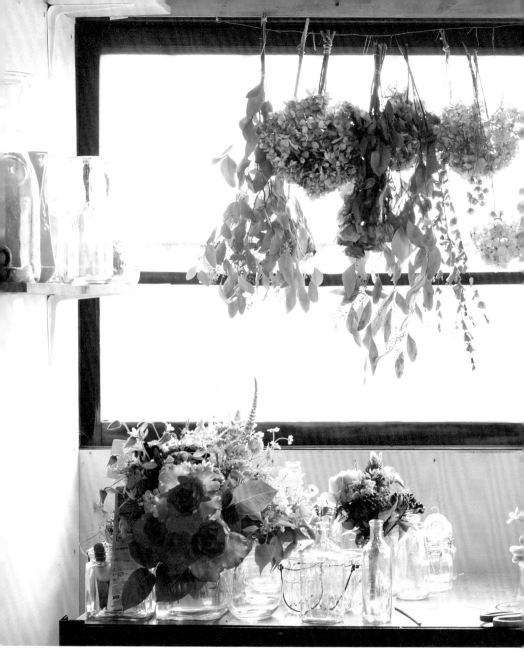

繡球花、尤加利之類，都是乾燥花材的基本選項，不僅製作容易，
且乾燥後仍會留下美麗的形狀。必須丟棄喜愛的花材感到於心不忍
時……將花材風乾也是種樂趣。一束束花卉倒吊的情景，宛如花之窗
簾。請務必嘗試將各式各樣的花卉、葉材及果實作成乾燥花看看。

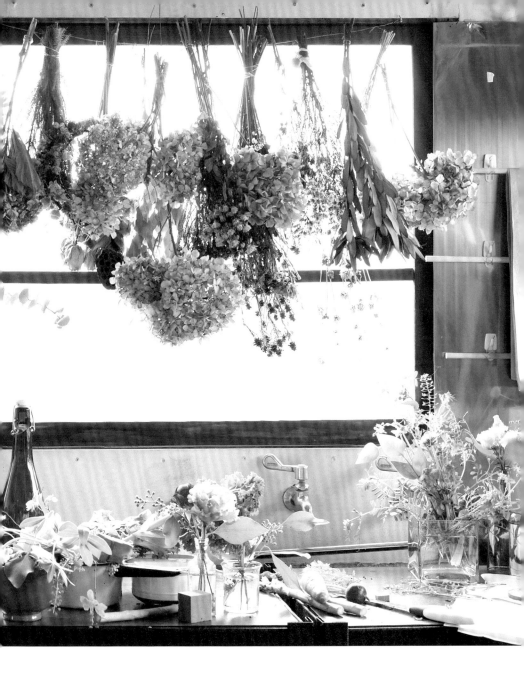

乾燥花花束
Dried flowers

不需要水且質地輕盈的乾燥花材，可擺放在任何場所，相對來說擁有多樣性的玩賞方式！
不過乾燥花材質地脆弱又容易破損，所以保存上需要格外小心。
洋溢古典風韻的色調，無論搭配和式還是洋式風格都非常適合。

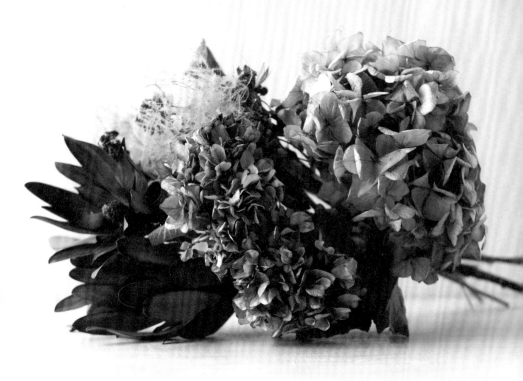

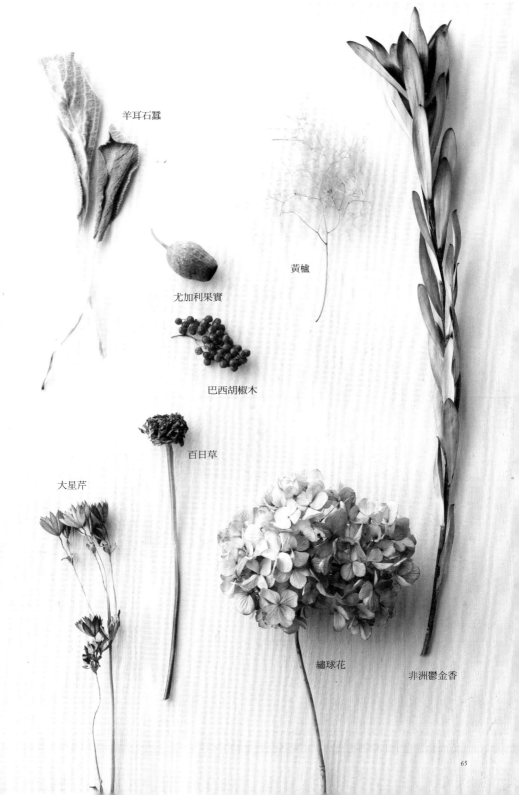

羊耳石蠶

黃櫨

尤加利果實

巴西胡椒木

百日草

大星芹

繡球花

非洲鬱金香

◎大星芹	3枝	◎黃櫨	2枝
◎百日草	5枝	◎巴西胡椒木	1串
◎繡球花	2枝	◎尤加利果實	1顆
◎非洲鬱金香	3枝	◎羊耳石蠶	2枝

※以上皆為乾燥花。

how to make

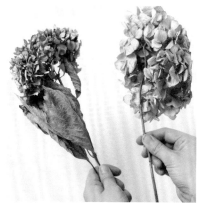 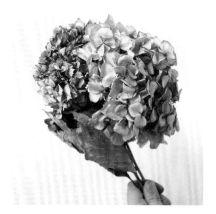

01 取兩枝繡球花組合起來。花色一致固然不錯，但帶有些微色差的繡球花會更加耐人尋味。

02 儘量將繡球花配置成圓形花束。

point

由於乾燥花不需擔心吸水問題，因此可將短花莖的花材製作成乾燥花保存，接上鐵絲後就能當配件使用更是一大優點。這種手法尤其適合用來處理果實類花材。

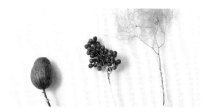

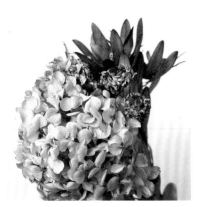 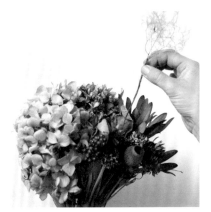

03 從體積大的花材開始添加。依照
非洲鬱金香→百日草→大星芹的
順序，如同要把相同的花朵集中
起來般，沿著繡球花的形狀來配
置。

04 最後把加上鐵絲的巴西胡椒木、
黃櫨、尤加利果實、羊耳石蠶插
入花束間隙就完成了。

先準備好＃22號的花藝鐵絲（可在花材行或大型手工藝材料店等通路購買）。將鐵絲對
摺，摺彎處疊在花材上。接著用其中一端的鐵絲纏繞花莖與另一段鐵絲，纏繞2～3圈即
可。最後以綠色或褐色花藝膠帶由上往下包裹鐵絲，就不會那麼顯眼。

多肉花束

With succulents

目前超夯的多肉植物也加入了花束的行列。
外觀貌似花卉的石蓮，深具主角風采。
待花材凋謝後，亦可將多肉植物當作葉插，
移植到盆栽內栽培。

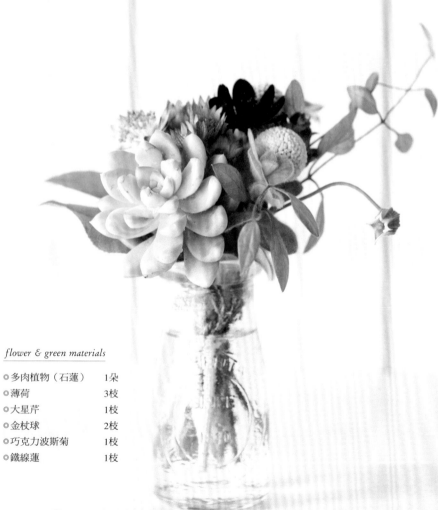

flower & green materials

◎多肉植物（石蓮）	1朵
◎薄荷	3枝
◎大星芹	1枝
◎金杖球	2枝
◎巧克力波斯菊	1枝
◎鐵線蓮	1枝

小瓢蟲花束

With a ladybug

嬌小玲瓏的瓢蟲在草地上散步。
將這幅可愛的情景製作成花束吧！
植物與昆蟲的搭配顯得逗趣討喜，
是無敵可愛的組合。

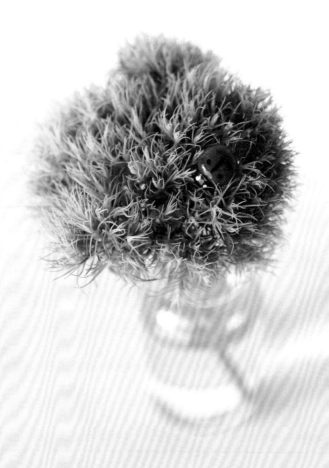

flower & green materials

◎綠石竹　　　　　　　2枝

糖果花束

With candy

在花朵之間，有著甜蜜的棒棒糖。
可以將這個秀色可餐的繽紛花束送給孩子當禮物，
或是作為驚喜花禮。以此花禮營造流行風格的歡樂時光。

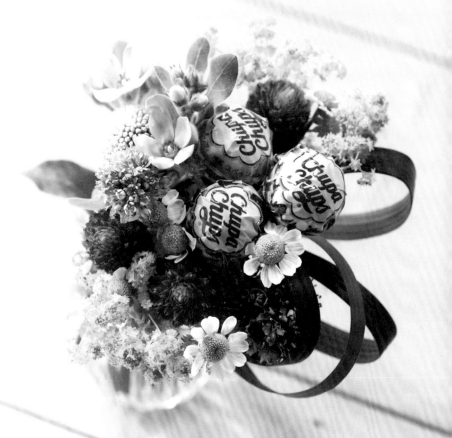

flower & green materials

◎千日紅	3枝	◎斗篷草「Robusta」	1枝
◎球吉利	2枝	◎法國小菊	1枝
◎金杖球	1枝	◎中國芒	5枝
◎日本藍星花	1枝		

how to make (P68)

多肉植物先加上鐵絲，方便花束配置。 01.取＃20號鐵絲穿入花莖（鐵絲纏繞手法請參考P.67）。 02.鐵絲下摺。 03.再取一根＃20號鐵絲，與02的鐵絲形成十字般貫穿花莖。 04.將03的鐵絲摺彎，接著由上往下纏繞花藝膠帶就完成了。其他花材也以此相同手法處理。

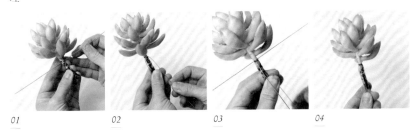

01　　　　　　*02*　　　　　　*03*　　　　　　*04*

how to make (P69)

瓢蟲是使用立體圖釘，再以黏膠固定於花材上。 01.黏膠推薦使用以電加熱又快乾的熱熔膠槍（花材行、手工藝材料店及居家修繕賣場皆有售）。 02.將2枝綠石竹組合成圓形。 03.在瓢蟲圖釘內側充分塗上熱熔膠，黏在綠石竹上。亦可預先在針頭塗上熱熔膠，就不怕被刺傷。 04.只要將綠石竹根部綁牢，就能減少搖晃的情況。

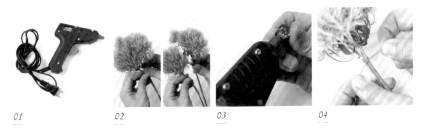

01　　　　　　*02*　　　　　　*03*　　　　　　*04*

how to make (P70)

01.選擇類似棒棒糖的圓形花材來製作，就會很可愛。 02.棒棒糖先纏上鐵絲（同P.66-67的技巧）。 03.以花藝膠帶將三支棒棒糖綁成一束。 04.添加其他花材捆紮成束。

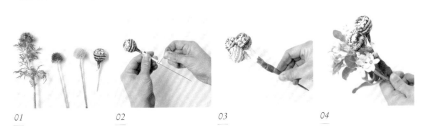

01　　　　　　*02*　　　　　　*03*　　　　　　*04*

野草花束

With weeds

路邊和公園裡綠意盎然的野草們。
摘回家之後卻會在轉眼間枯萎……想必不少人都有過這種經驗吧？
但野草只要經過細心整頓，也會搖身一變成為出色的花束。

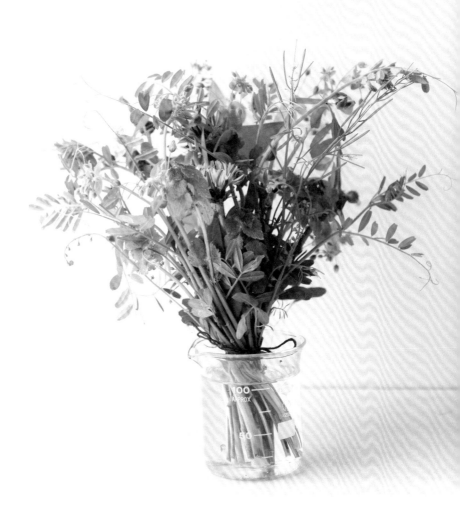

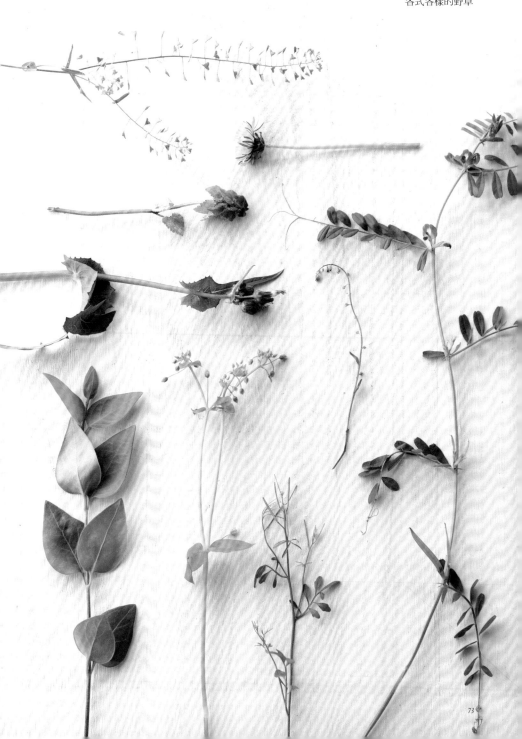

flower & green materials

◎蒲公英（主花）　　　　2枝
◎大量野草

how to make

01 將野草分類成直莖和彎莖。若摘
回來的野草是彎莖居多，勾勒出
的律動感會讓花束變得生動可
愛。

02 將數枝不足以構成主要焦點的直
莖野草握成一束。

point 01

左邊是用浸燙法（參考P.134）處理過的花
材，右邊則是未經處理的花材。兩者的外觀
有著天壤之別！野草經過浸燙法確實處理
後，就能延長保鮮期，草莖較粗的則是會更
為健壯。

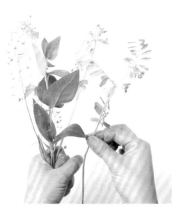 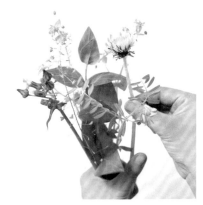

03 添加彎莖野草。此時步驟請按照
　　　直莖→彎莖→直莖→彎莖的順
　　　序，交互配置野草。

04 增添到一定份量時，將主花（在
　　　此步驟為蒲公英）配置到花束中
　　　心。再繼續配置各式野草，捆綁
　　　成束就完成了。

point 02

短莖的花材可配置在前面下方，長莖則配置
在後面，便能勾勒出美麗的輪廓。請以隨風
搖曳的野趣形象來思索花材的配置。

和風花束
With Japanese flowers

充滿日式風情的菊花，儘管常被作為祭祀之花，卻依然很受歡迎。
而且一旦和西洋花卉搭配在一起，就會展現出時髦面貌。
不僅可以擺放在西式房間的佛龕上，也可當作寵物的祭祀花禮。

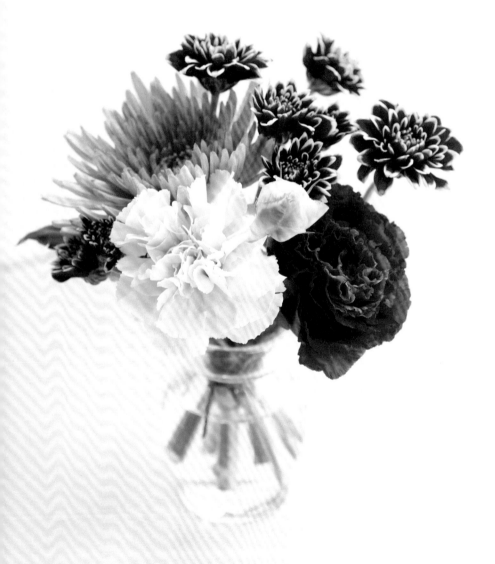

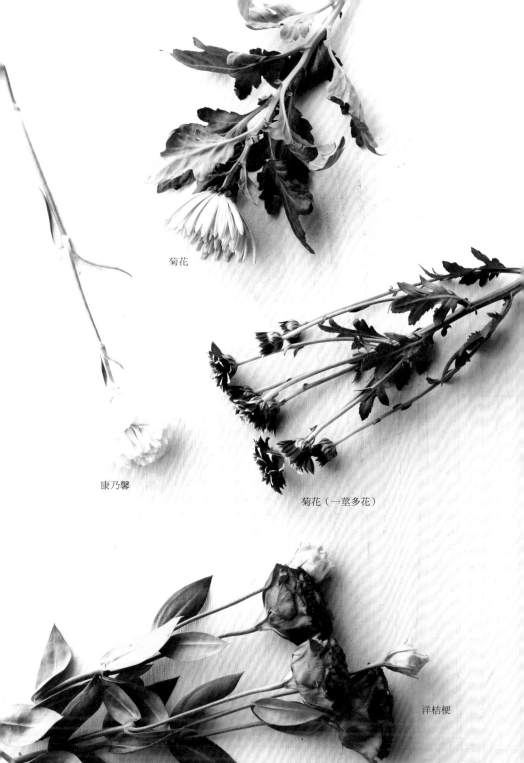

菊花

康乃馨

菊花（一莖多花）

洋桔梗

flower & green materials

◦菊花　　　　　　　1枝
◦菊花（一莖多花）　1枝
◦康乃馨　　　　　　1枝
◦洋桔梗　　　　　　1枝

how to make

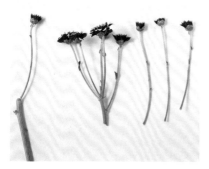

01 先將一莖多花的菊花和洋桔梗分枝。請儘量將分枝修剪成相同長度，並預先去除多餘葉子。

02 拿起一枝大朵菊花，搭配一莖多花的小菊花。

point 01

想製作出討喜可愛的花束，祕訣就在於剪短花莖，製作成小花束。短莖花材緊密簇集成小花束後，俏皮感頓時倍增。

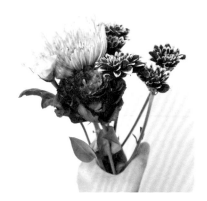 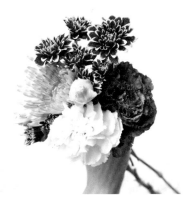

03 洋桔梗與大朵菊花左右並排。

04 康乃馨配置在菊花和洋桔梗之間，其餘一莖多花的小菊花則全面分散配置。

point 02

請儘量挑選花朵為多色混雜的複色菊花，或粉紅色等非祭拜用的花色。刪去基本色系的菊花後，其祭禮用花的印象就會變得十分薄弱。

超市鮮花的花束

超市販售的鮮花，價格親民又方便購買，
但花材的陣容總是令人覺得大同小異……
不過只要稍微花點心思，超市鮮花也能呈現討喜模樣。

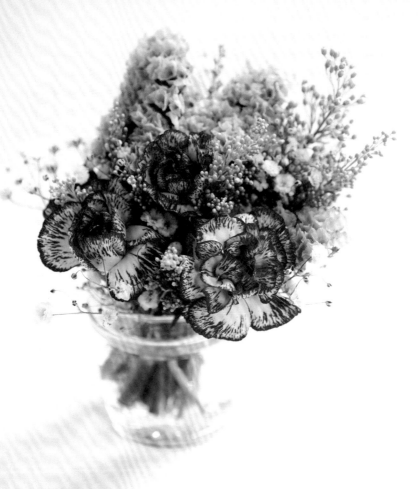

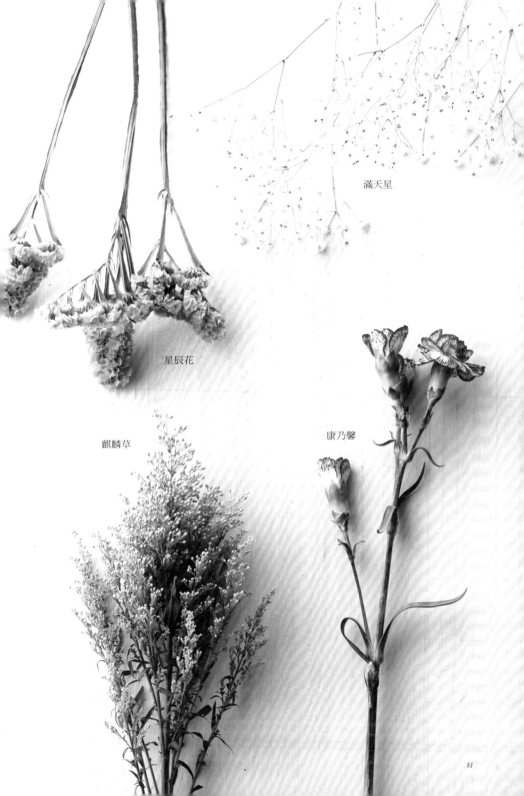

滿天星

星辰花

麒麟草

康乃馨

flower & green materials

◎麒麟草	1枝
◎康乃馨（一莖多花）	1枝
◎滿天星	1枝
◎星辰花	1枝

how to make

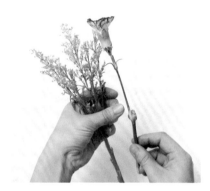 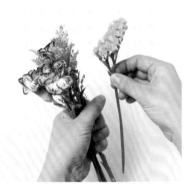

01 所有花材都先進行分枝處理備用。首先，握住剪下分枝後的麒麟草主莖，接著搭配康乃馨，再把所有康乃馨配置成一簇。

02 添加星辰花。將所有星辰花配置成一簇。

point 01

先把1枝麒麟草剪成兩半。徒手將上半部的小分枝剝下，清理出主莖，剝下的小分枝也可以使用。

 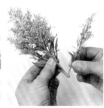 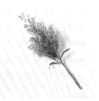

point 02

花材中的滿天星、星
辰花和康乃馨，請從
分枝處剪開。

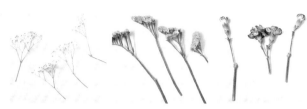

03 花朵之間的縫隙，以麒麟草的分
枝填補。麒麟草的頂端稍微露出
一些就好，不要太過凸出。

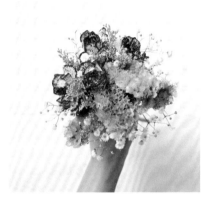

04 滿天星彷彿全面散佈般，加入花
束之中，最後添上剩餘的麒麟草
就完成了。

point 03

小巧的星辰花顯得
較為可愛，如果覺
得花朵太大，可以
剪去最下面的花。

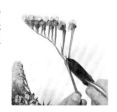

point 04

將星辰花高低層疊
搭配出層次，花朵
就會顯得緊湊密
實。

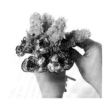

聖誕花禮

For Christmas

配合節慶製作花束也是種樂趣。
這款正是適合聖誕節的花束。使用紅配綠的傳統聖誕色彩，
並且搭配果實來增添樹木般的溫暖氣息。

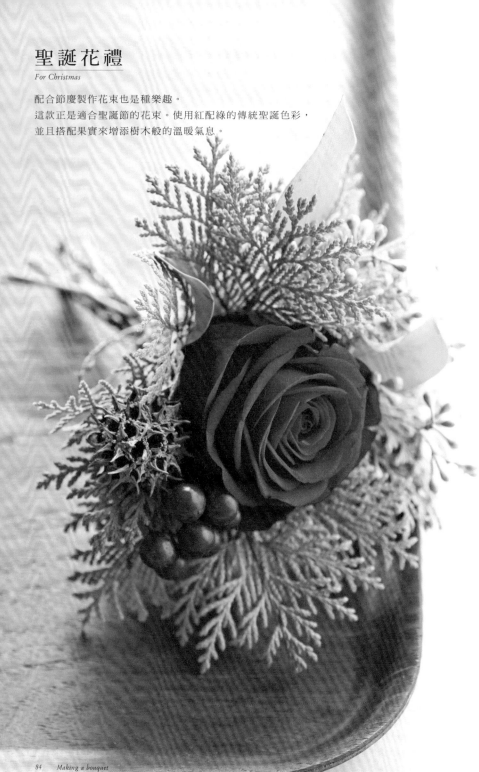

新年花禮
For New Years

準備新年的擺飾總是大費周章，話雖如此還是想要呈現年節氣圍——
像這種時候，何不製作一盆加上水引繩裝飾的花束？
小小的花束充滿著新年氣氛，相形之下也提高了迎接新春特有的節慶感。

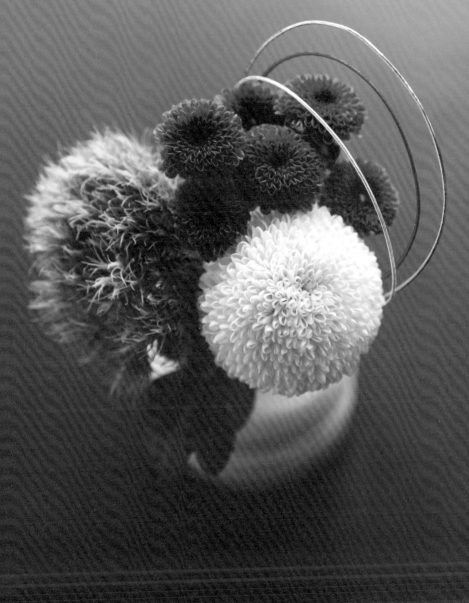

◎玫瑰　　　　　　1枝　　◎日本花柏　　4枝
◎山歸來（乾燥花）1串　　◎尤加利　　　1枝
◎楓香果實（乾燥花）1顆

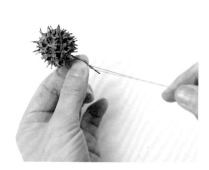

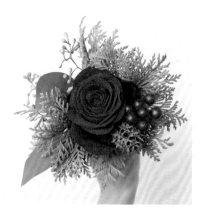

01 在楓香果實和山歸來纏上鐵絲
（參考P.66-67）。由於果實的梗
較纖細，因此要使用較細的＃26
號鐵絲。

02 首先拿起紅玫瑰。接著加上葉材
和果實，蓬鬆輕柔的團團圍住玫
瑰。

即使沒有日本花柏，亦可改用任何常綠樹的葉材。
例如羅漢柏和日本冷杉等葉材，也是洋溢聖誕氣息
的好選擇。若使用非洲菊等花材取代紅玫瑰，則是
能點綴出討喜可愛的印象。

◎菊花　　　　　　　　1枝
◎菊花（一莖多花）　　1枝
◎綠石竹　　　　　　　1枝

how to make

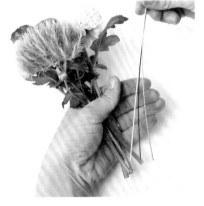

01 準備金、銀、紅色的水引繩各一條。

02 同時握住花束以及水引繩的一端。要將三條一起握住。

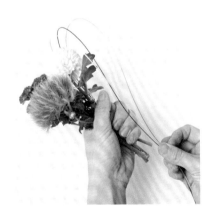

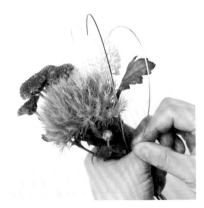

03 水引繩繞過花束上方，形成圓弧形。

04 將水引繩的另一端插入花莖之間，然後連同花莖一併捆紮固定就完成了。

蔬菜花束

With vegetables

想把早上從自家庭院栽種的蔬果分送給鄰居的時候，
不妨動手把蔬菜打造成花禮的形式來贈送吧！
由於葉菜類容易枯萎，所以製作完要儘快送到他人手中。

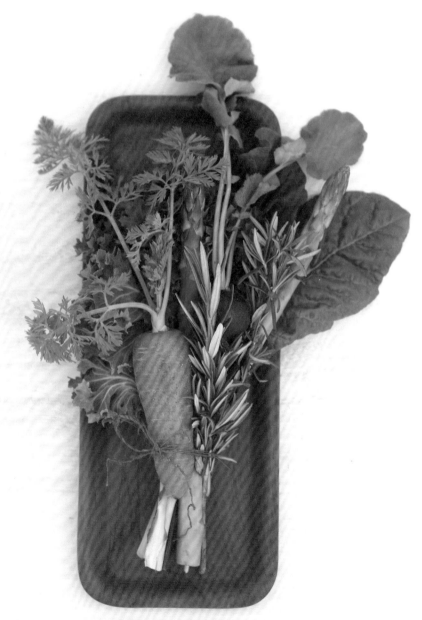

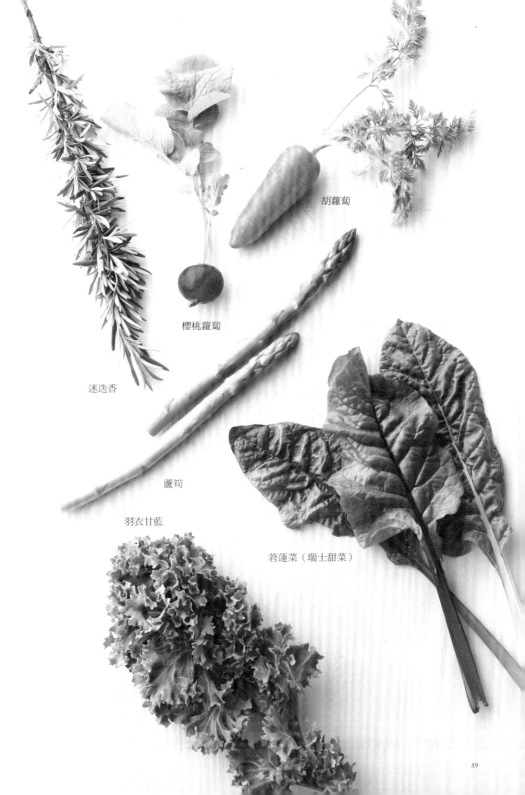

胡蘿蔔

櫻桃蘿蔔

迷迭香

蘆筍

羽衣甘藍

莙薘菜（瑞士甜菜）

◎迷迭香　　　1枝　　◎蘆筍　　　　2根
◎櫻桃蘿蔔　　1顆　　◎羽衣甘藍　　1根
◎胡蘿蔔　　　1根　　◎茼蒿菜　　　3片

how to make

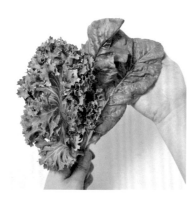

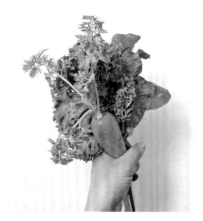

01 在羽衣甘藍後面略微重疊2片茼蒿菜。

02 接著放上胡蘿蔔。

point 01

羽衣甘藍要事先將捆綁點下方的菜葉撕下清除。

point 02

迷迭香切成上下兩段，同樣事先將捆綁點以下的部分處理乾淨。

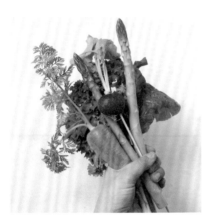 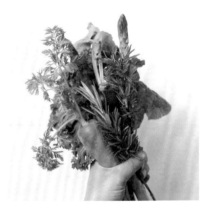

03 —— 接下來加入兩根蘆筍，以及串上
竹籤的櫻桃蘿蔔。

04 —— 再以迷迭香遮住櫻桃蘿蔔的竹籤
就完成了。

point 03

像櫻桃蘿蔔這樣的
根莖類植物，就必
須插入竹籤，成為
替代支撐的莖。要
確實插好竹籤以免
脫落。

Column
花卉二三事

在心情極度沮喪的某一天，朋友親手送了我一枝非洲菊。

雖然只是簡簡單單的一朵花，但思及這是特地為我買的伴手禮，還特地選了我曾提及、喜愛的花，而且想必是臨時從車站附近的花店買的，使我不禁感受到這朵花蘊含的無限溫柔，內心也無比欣喜。

在那之前從未收到意外贈花的我，首次拜倒在鮮花的魅力之下。

幸運的是，我出生成長的日本福島縣會津地區正是花卉產地，藉由地利之便，讓我得以參觀鮮花的生產現場、請教在地從業人員等。若您也能親自走訪花卉產地，了解花朵是在什麼樣的地方和環境下培育，該花朵的挑選訣竅為何……或許，即使是相同的花，也會帶來比以往更加愉悅的花藝時刻。

從我邂逅花卉至今，到投身從事花藝行業，一路走來始終不變的，就是贈花的樂趣＆收到花禮的喜悅。希望身為花藝家的我能成為一個契機，使大家展開與花卉日日相伴的生活。

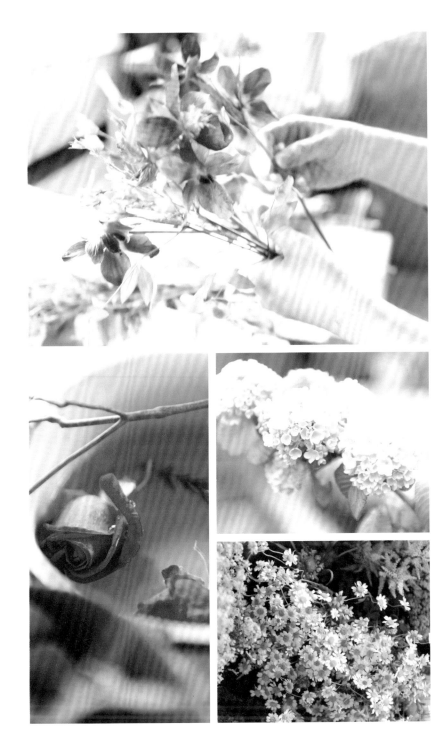

裝飾

Decorating a bouquet

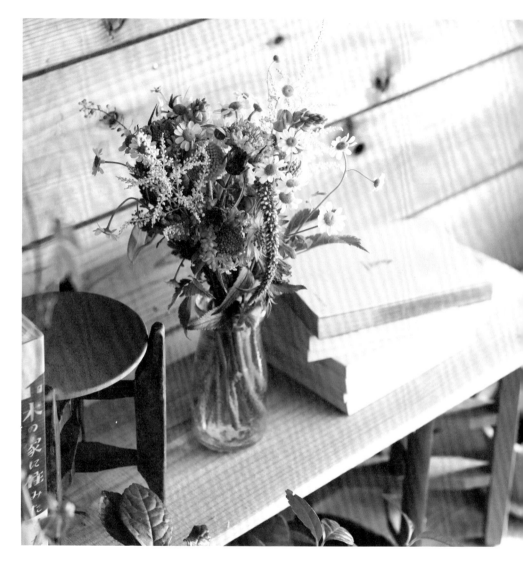

以花瓶盛放

In a vase

這是最基本的裝飾方法。無須擔心花束變形，直接裝飾即可，因此相當方便。小花束不需要寬敞的展示空間，可以隨手擺放在自己喜愛的任何場所。剎那間綻放的華麗，使空間頓時明亮起來。

〔裝飾花束〕野花花束（P.10）

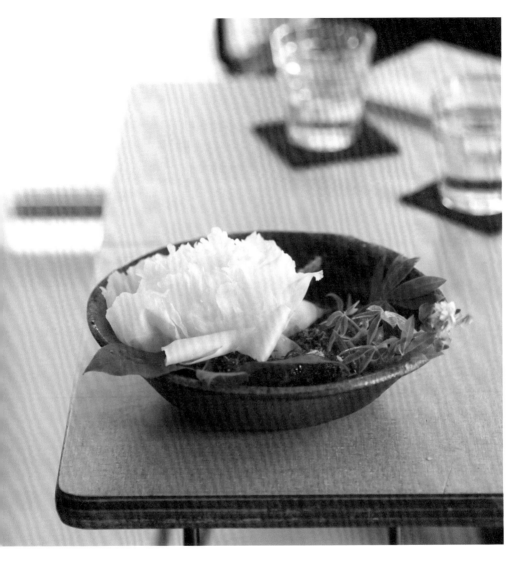

以深盤盛放

In a dish

考量到用於裝飾的花束，之後可能會變得
無精打采……這種時候，使用深盤之類的
器皿也會很出色。將剪短的花材放在盛入
清水的器皿內，使之浮於水面。偏低的高
度擺在餐桌上不僅不會妨礙用餐，還能增
添日常的用餐氣氛。

〔裝飾花束〕大輪種花束（P.16）

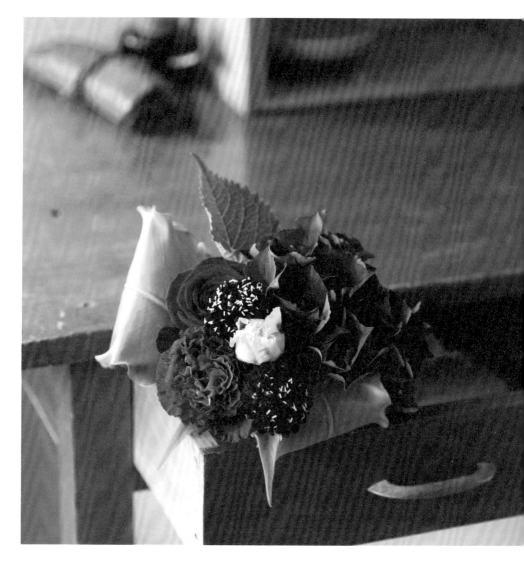

以抽屜盛放

In a drawer

經常聽到有人表示家裡沒有多餘的空間裝
飾花朵，但其實平常使用的場所，都可以
化身為花藝裝飾空間。像這樣在稍微拉開
的抽屜放入花束，即可打造出猶如商店展
示般的時尚感！

在抽屜內放入裝水的
小瓶子，然後將花束
插於瓶中。請選擇瓶
身低於抽屜，既不會
被看見又能穩定支撐
鮮花的瓶子吧！

〔裝飾花束〕同色調花束（P.32）

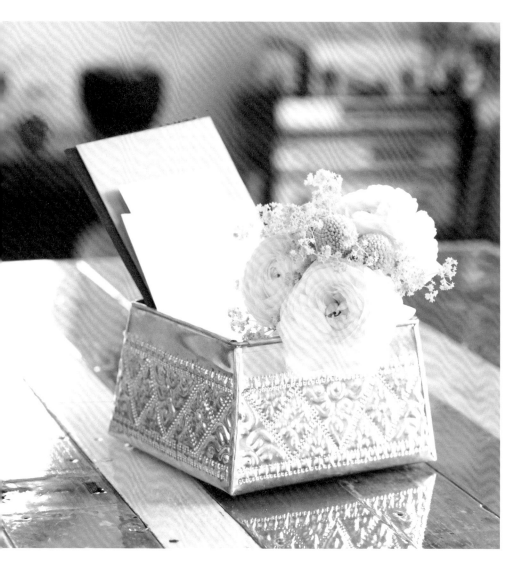

以盒盛放

In a box

將花束放入用來擺放信件和卡片等重要物品的小盒內。插花手法與左頁抽屜相同。只要運用此方法，無論是防水性差的紙箱、籃子還是任何容器，均可用來盛放鮮花。請務必在自己中意的容器插上喜愛的花朵。

〔裝飾花束〕單色花束（P.26）

花卉窗簾

Make a goodwill

無論是花朵枯萎時自然凋落的花瓣、製作過程中剩餘的花材，還是觀賞期結束的花束等，將這些保留下來製作成乾燥花，再以細繩打結串起，就搖身一變成為花卉窗簾了。運用這些乾燥花來點綴居家生活，或當成婚禮手作飾品都很不錯。

〔裝飾花束〕製作各花束剩餘的零星花材

使用細線在乾燥花的花莖或底部打結就好。最後把細繩繫在長木棍上，三兩下就能完成。即使手邊只有花瓣，只要多蒐集幾片再打結串起，依然沒問題。至於細繩，建議採用像麻繩這類質感較粗糙而不易滑落，且外觀可愛的繩子。

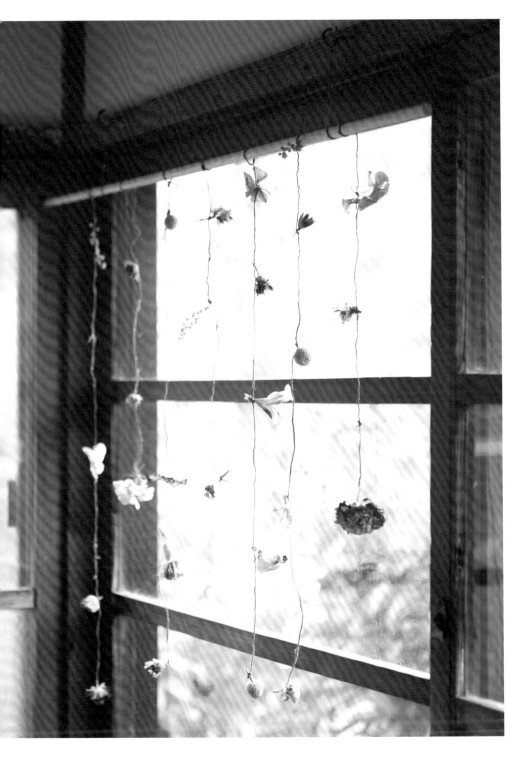

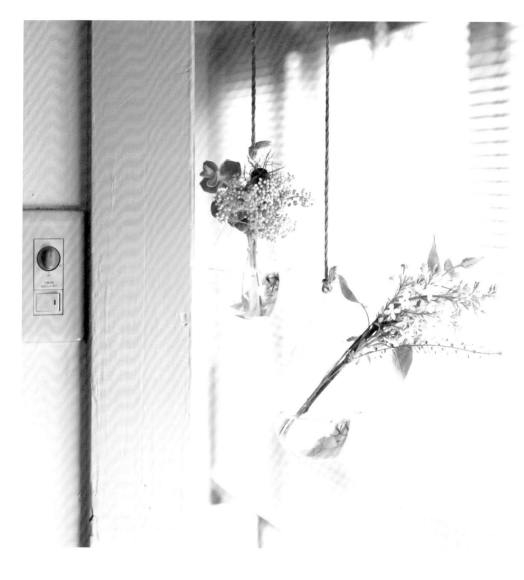

鮮花吊飾

Hungging

花束並非只能擺放，像這樣吊掛類型的花器也是一種選擇。只要有懸掛場所就能以花卉裝飾。透窗而來的陽光照耀在清水和玻璃上，散發的光輝將房間與花卉輝映得明亮燦爛。花器內的水要略少，盡量營造出輕盈感。

〔裝飾花束〕野花花束（P.14）

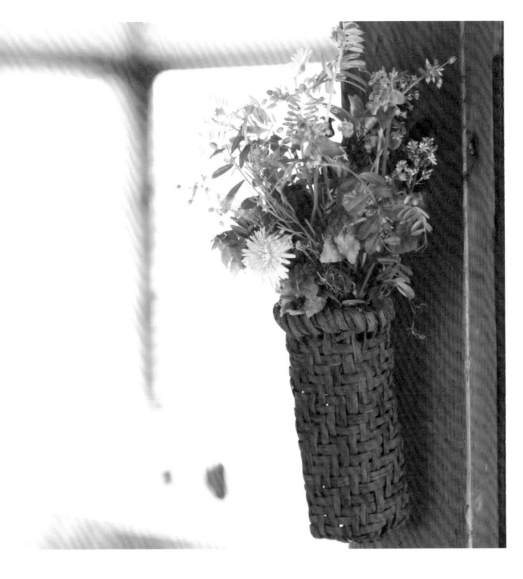

鮮花壁飾

On a wall

將傳統工藝品的山葡萄藤剪刀收納籃,當
成壁掛花瓶來點綴牆面。在藤籃內放入玻
璃花器,於瓶內裝滿水再插上花。不僅適
合婀娜柔美的花草,即使插上玫瑰、蘭花
等外國花卉,甚或乾燥花也沒問題。傳統
與摩登的組合亦是美的精粹。

〔裝飾花束〕野草花束(P.72)

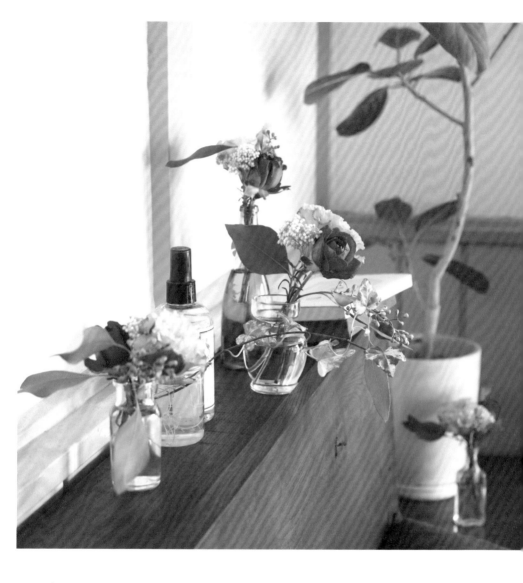

各種居家空間

In various places

以分枝花朵作成小花束，然後大量擺在喜
愛的場所，這也是令人樂在其中的好方
法。使用果醬罐、飲料瓶等自己喜歡的
玻璃空瓶，將鮮花擺放在各式各樣的地方
吧！司空見慣的日常場景，也會在剎那間
變成獨具一格的空間。

〔裝飾花束〕大花的分枝花束（P.48）

搭配小雜貨

Decorate with small articles

製作花束時剩餘的零星果實和葉材，不妨
保留起來擺在小碟子內。尤加利及果實之
類的植物均會自然而然的風乾，這樣的裝
飾方法也別有意趣。例如本頁示範，在玄
關放鑰匙處稍微點綴一下。

〔裝飾植物〕尤加利、巴西乳香果實、地中海莢

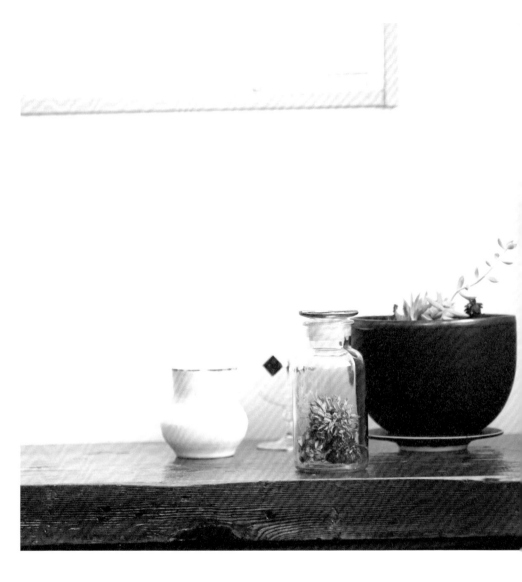

瓶中花
Inclosed in a bottle

乾燥花材專屬的裝飾法。在準備好的空瓶
中，放入已乾燥處理的花葉，頓時化身為花
卉寶箱。也可以把觀賞期結束的花束風乾，
只擷取花朵部分放入瓶內。能夠毫無顧慮擺
在音箱墊板或放著書本的桌面上等，裝飾於
忌水的場所，正是瓶中花的優點。

〔裝飾花束〕製作各花束剩餘的零星花材

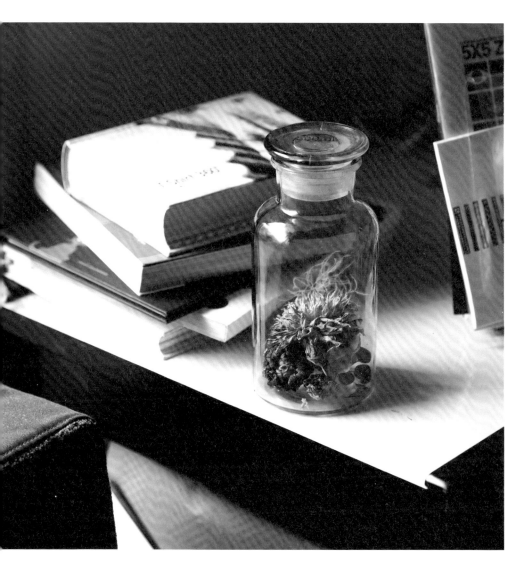

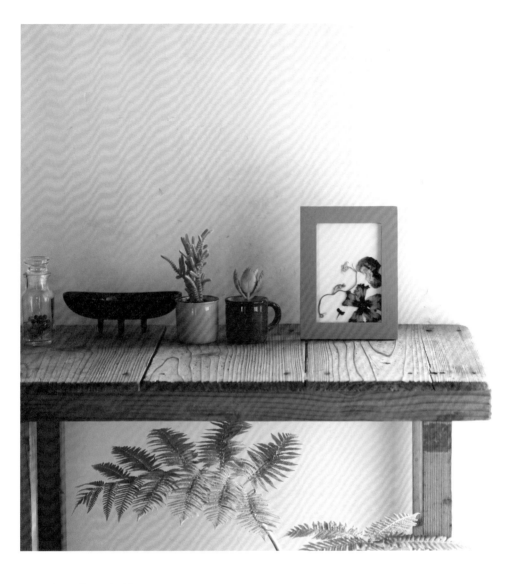

製成壓花

With pressed flowers

將喜歡的鮮花製作成壓花，就能長久欣賞
它的美麗。先把花瓣攤開平放在報紙等吸
水性佳的紙上，確認花瓣沒有重疊後，在
上方放置重物加壓。夾在書頁之間也是不
錯的作法。完成的壓花可以擺在相框內裝
飾。

〔裝飾花束〕製作各花束剩餘的零星花材

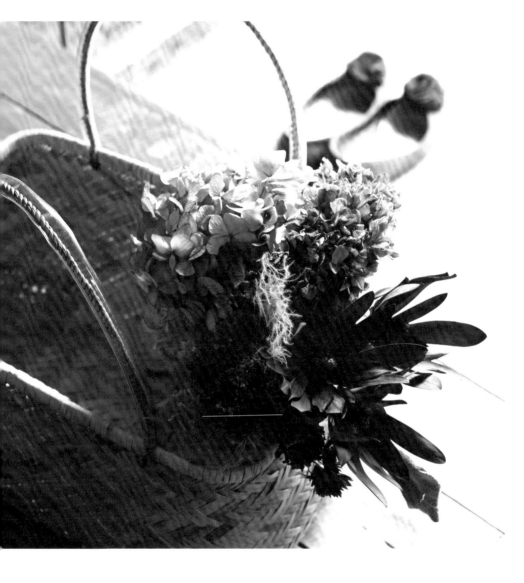

以 提 籃 為 器
Basket decoration

鮮花必須插在有水的花瓶中，若是改用乾
燥花材便能直接裝飾了。在大提籃內隨手
放入一束花，自然而然流露純樸的氣息。
擺在玄關作為迎賓花也是個好點子。或是
在提籃內放入拖鞋、雜誌等小物來搭配花
束。

〔裝飾花束〕乾燥花花束（P.64）

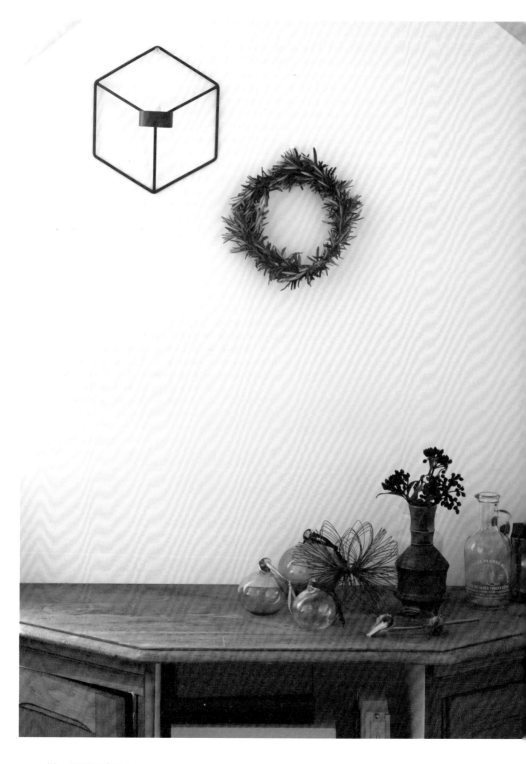

製成花環

As a wreath

若是耐乾性佳的葉材和枝材，就可以試著製成花環。縱然觀賞花期結束，葉材與枝材往往還是活力充沛。像這種時候就極力推薦各位物盡其用，製作成花環。素材選擇以柔韌彎曲容易的植物較為適合。

〔裝飾花束〕葉材花束（P.42）

how to make

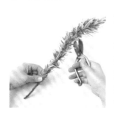

01

本範例是使用迷迭香來製作。由於只需迷迭香較柔韌的部分，所以請將整枝剪成兩半，去除堅硬的木質部位。

02

握住修剪好的迷迭香兩端，製作平緩的弧度。可多凹幾次使莖彎曲。

03

纏繞鐵絲（在此使用＃26號鐵絲）銜接迷迭香，使整體呈現環狀。纏繞時，鐵絲從葉與葉之間穿過，鐵絲就會被葉片遮蓋而不明顯。

Column
花店二三事

在東京都三鷹市大沢的野川沿岸近處，某間名為「北中植物商店」的小平房，正是我與從事景觀園藝師的外子兩人一起經營的店舖。鄰近野川公園以及兼為調布機場的武藏野公園，置身於豐富的大自然之中，甚至還能感受到野川流水潺潺和野鳥翱翔，是個相當悠閒自在的環境。

商店周遭還零星存在著如今不多見的平房村落。原本我就對平房情有獨鍾，又戀上這裡的環境，因此決定獨自搬到此地生活。就在我搬過來的幾個月後，搬到我家隔壁的鄰居，正是我的丈夫。在經歷如此命中注定（？）的邂逅後，我們直接利用前身是蕎麥麵店的平房，施展各自的專長一點一滴的籌備，而北中植物商店也終於在2014年6月正式開幕。

庭院栽種的日本深山雜木和流露四季感的花草，皆是出自外子之手。從店內雪見紙門望出去的景色恍若置身山林之中，還擺設著夫妻倆在旅途中從陶瓷產地買回來的陶器，以及委託窯廠燒製的原創精美陶盆。店內販售的切花以觀葉植物和草花為中心，也有定期舉辦的花藝教室。

除了前來購買植物的顧客之外，更有許多人是專程過來參觀庭院、觀賞植物或是來野川散步的。歡迎路經當地的你，蒞臨本店稍作歇息。

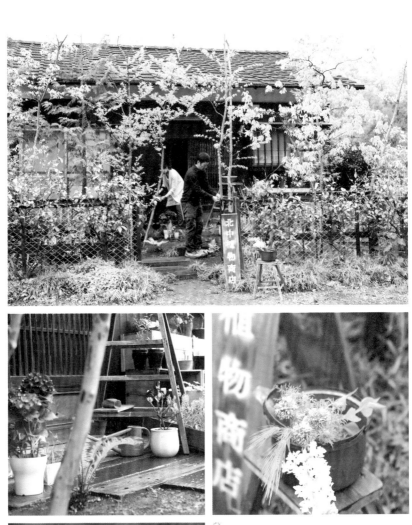

贈 送
Giving a bouquet

花束包裝
Wrapping the bouquet

想要將製作完成的花束送出時，
不可不看本單元介紹的超實用花束包裝！

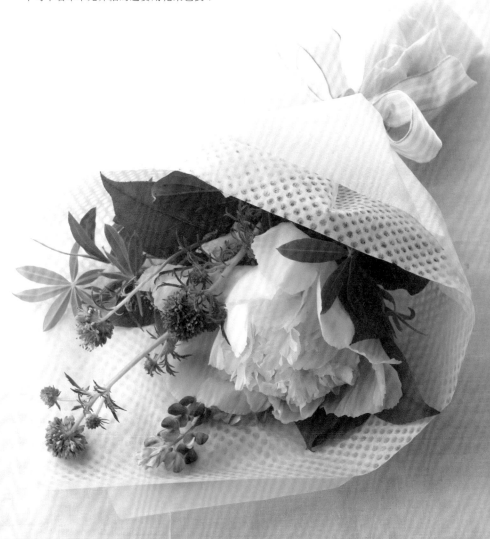

01 | 三角包裝法

任何花束均適用的基本包裝法。雖然使用一張包裝紙就足夠，但層疊
的兩張包裝紙更可以大幅提昇獨特感。至於包裝紙的搭配，建議挑選
質感不同又略帶透明的材質。

01

事先裁好兩張可包裹花束一圈半長度的包裝紙。將花束放在作為內層的包裝紙上。包裝紙的邊角要朝向花束中心。

02

包裝紙從兩側往內，沿著花束呈圓弧狀圍裹住。花束在包裝前必須先作好保水處理（參考 P.133）。

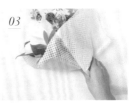

03

如圖所示，在花束的捆紮點握住包裝紙。

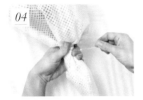

04

以透明膠帶纏繞握柄處，避免包裝紙鬆開。若是包裝紙的材質不易黏貼膠帶，可使用訂書機固定。

05

外層包裝紙則是要疊在比內層稍高的位置，接下來同樣依步驟 02 ～ 04 來包裝。

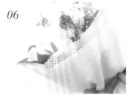

06

內層包裝紙最好能露出來一些。請在本步驟調整好包裝紙的外觀。

07

將花束底下多餘的包裝紙收攏起來，往後摺。

08

為避免包裝紙的開口露出來，請將包裝紙的開口向內側摺一次，再以透明膠帶固定。

09

步驟 08 完成後的樣子。接著要為花束繫上蝴蝶結。

10

緞帶放在花束正面，繞行一圈後打一個結。

11

將打結的緞帶兩端縱向拉緊固定，這樣就不容易鬆脫。

12

手指穿入蝴蝶結的兩個耳朵內輕輕往外拉，將外觀調整好即可。簡單打出漂亮蝴蝶結的訣竅，就在於挑選雙面緞帶，單面緞帶受正反面影響，綁出漂亮蝴蝶結的難度較高。

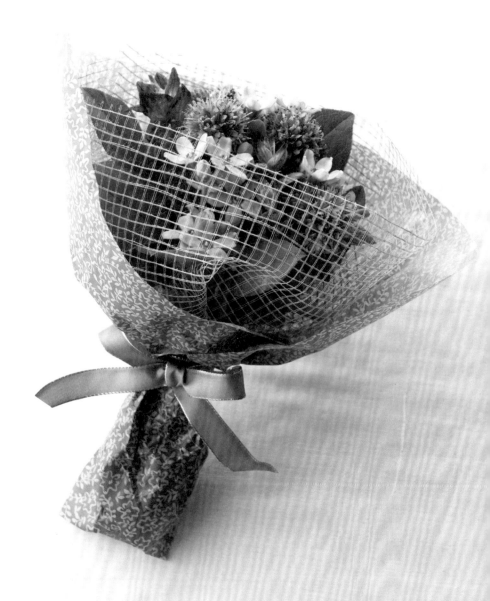

02 | 輕盈感包裝法

這是款能夠充分展現花束,視覺效果輕盈柔和的包裝法。若是較為硬挺的花材,拿掉內層的裝飾網也無妨。選用牛皮紙之類紙質偏硬的紙材,即使單張包裝也沒問題。

01

先將內層的裝飾網裁成足以包裹花束一圈半的長度。即使花束底部露出來也沒關係。花束的保水工作要事先作好（參考 P.133）。

02

以包裝網包裹花束。

03

在花束的捆綁點握住裝飾網，纏繞透明膠帶固定。

04

將 03 的花束放在外層包裝紙上。外層包裝紙的長度是比包裹花束一圈略短，上下高度則要略長於花束。

05

提起包裝紙下方一角往斜上方摺，摺角處如圖示形成三角形。

06

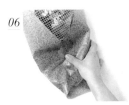

另一邊的右側也仿照 05 內摺，在花束捆紮處握住包裝紙。

07

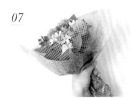

步驟 06 完成後的樣子。

08

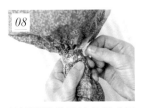

以透明膠帶纏繞握柄處固定。

09

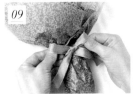

比照 P.117，在握柄處繫上蝴蝶結就完成了。

point

如果手邊沒有包裝紙，也可以裁剪大開本的影像雜誌來代替，無論是風景照片或單一色彩的頁面，當作包裝紙都會很亮眼。亦可在便利商店、書店等地方購買英文報紙，稍加包裝就會很好看。

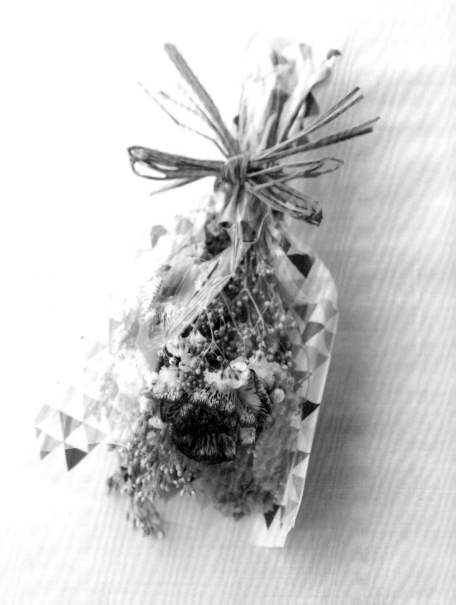

03 | 簡易袋裝法

使用印有可愛圖樣的塑膠袋包裝花束，不但簡單易作且外觀漂亮，
因此十分推薦。以牛皮紙包裹握柄處的花莖，展現自然率性的風格。

01

準備符合花束大小的塑膠袋。

02

花束作好保水工作（參考 P.133）之後，以對摺的牛皮紙包覆握柄處的花莖。

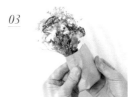

03

完成步驟 02 之後，將左右多餘的牛皮紙往後摺。

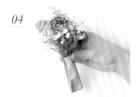

04

摺好的模樣。儘量緊貼著花莖。

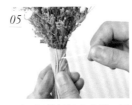

05

以透明膠帶纏繞牛皮紙一圈固定。

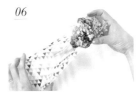

06

將 05 完成的花束放入塑膠袋中。

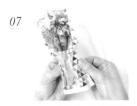

07

將握柄兩側的塑膠袋摺疊起來。

08

摺疊好的模樣。

09

繫上蝴蝶結就完成了！

point

材質偏硬的塑膠袋不僅會形成花束最有力的保護，同時還兼顧了美觀。建議比照範例，採用正面透明背面印有圖樣的塑膠袋。只要將花束放入袋內就好，相當簡單吧！

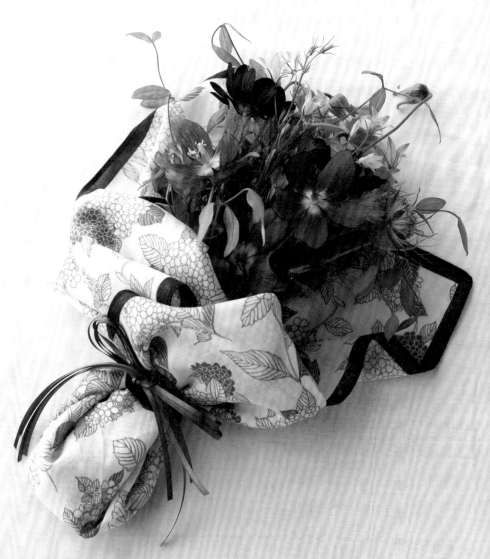

04 | 手帕包裝法

這是使用手帕來代替包裝紙的包裝手法。包裝的手帕也可以當成禮物的一部分。
重點是活用手帕的材質來包裹花束，因此不必太拘泥形狀。

01

將手帕對角摺出兩個三角形。如圖示左右錯開，不要重疊。

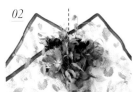

02

兩角凹處（圖中紅線部分）盡量對準花束中心。花束請事先作好保水工作（參考P.113）。

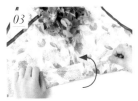

03

手帕底部往上摺到稍微遮住花莖的程度（此為5cm左右）。

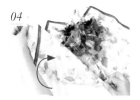

04

左右兩側的手帕，請沿著花束的形狀往上摺起。

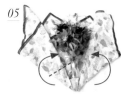

05

左右兩側依序摺好的樣子。

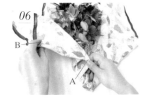

06

在花束捆紮點附近（05的虛線部分），右手抓住（A）往斜上方摺起，左手則提起手帕上方的（B）。

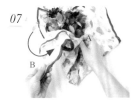

07

A維持不動，提起的B直接往下摺。

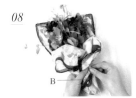

08

兩側採用相同摺疊手法，然後將兩側B的手帕尖端疊在一起。

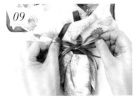

09

取緞帶纏繞固定B的手帕尖端與花束握柄，繫上蝴蝶結就完成了。

point

請準備符合花束大小，正反面圖案與顏色深淺差異較小的手帕，這樣摺出來才會漂亮。本範例是適合初夏贈送的鐵線蓮花束。以印有繡球花圖案的手帕，搭配出洋溢季節感的花束。

搭配各種物品

In combination with something

生日、聊表心意的小禮物、分贈收到的禮品、紀念日——
隨著禮物一併送上小小花束，肯定能更進一步表達自己的心意。

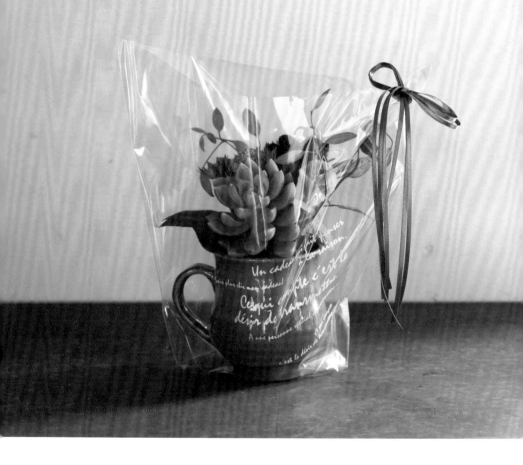

馬克杯

With a mug

選擇了外型簡單又實用的馬克杯作為生日禮物。光是在杯中放入充滿自然韻
味的綠植花束，獨特感頓時倍增！使用能看見內容物的透明包裝紙來營造時
尚感。請事先替花束作好保水工作（參考P.133），或是在容器內放入少許清
水。圖中的馬克杯為會津慶山燒的陶器。

〔裝飾花束〕多肉花束（P.68）

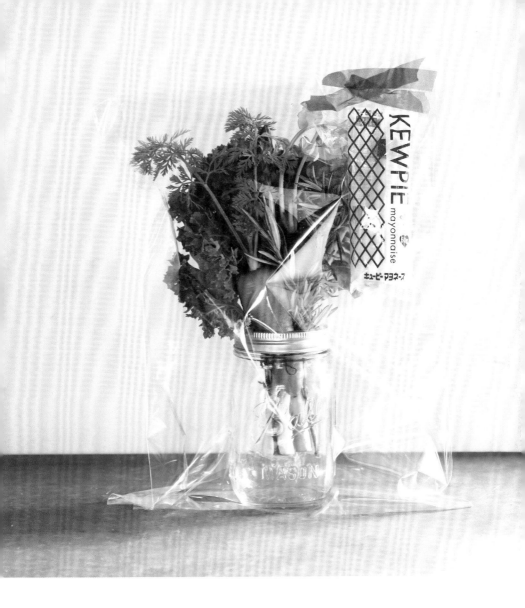

梅森罐

With a Mason jar

不但將採收自庭院或種植箱的蔬菜作成花束,更結合梅森罐和沙拉醬,以套組的方式贈出。這個創意不僅美觀,同時也考量到對方清洗蔬菜後,就能直接料理＆品嚐等後續事宜。看似平凡的分贈蔬果,只要花點巧思就能搖身一變,成為別出心裁的禮物。

〔裝飾花束〕蔬菜花束(P.88)

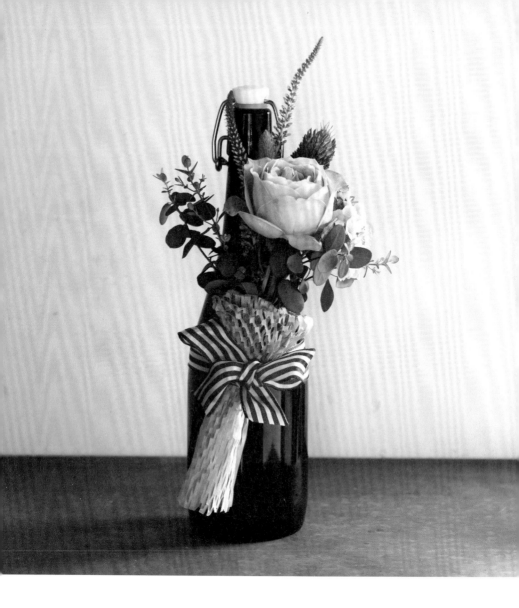

酒瓶

With wine

受邀前去參加家庭派對時，以花束搭配酒瓶當作伴手禮吧！蜂巢紙簡單捲起小花束，再繫上蝴蝶結，就能打造不過度浮誇又物超所值的花禮。將花束直接放入玻璃杯內裝飾餐桌，彷彿能替派對增添源源不絕的話題！

〔裝飾花束〕單色花束（P.31）

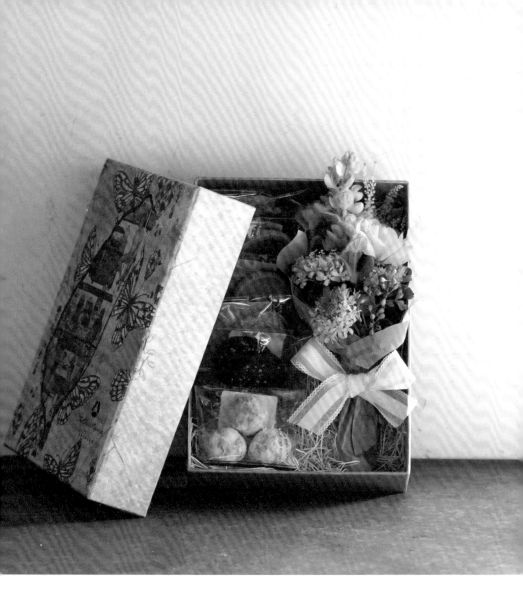

茶 點
With sweets

替手邊準備送出的茶點增添花束，就會變成充滿驚喜的禮物。在略大的盒內裝入小甜點，再將花束放在甜點旁。以這種方式來裝飾手工甜點很不錯吧！為對方獻上一段欣賞鮮花和品嚐甜點的奢華午茶時光。

〔裝飾花束〕野花花束（P.10）縮小尺寸並加以包裝

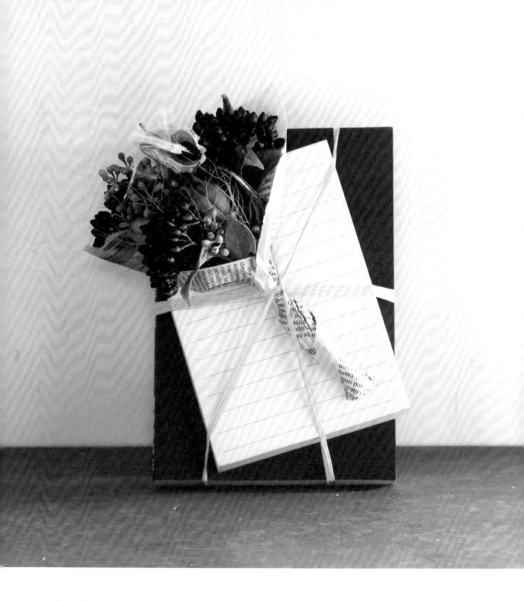

書本

With books

以拉菲紙繩綁起的書本上，有著用英文報紙率性包裝的花束插於繩結交叉點。
由於花材基本上皆為乾燥處理的果實，所以不需要保水，只要確實拭乾水分加
以包裝，就不會有弄濕書本的問題。歸還書籍時，不妨附贈一束小花，表達內
心的感謝之情。

〔裝飾花束〕果實花束（P.55）

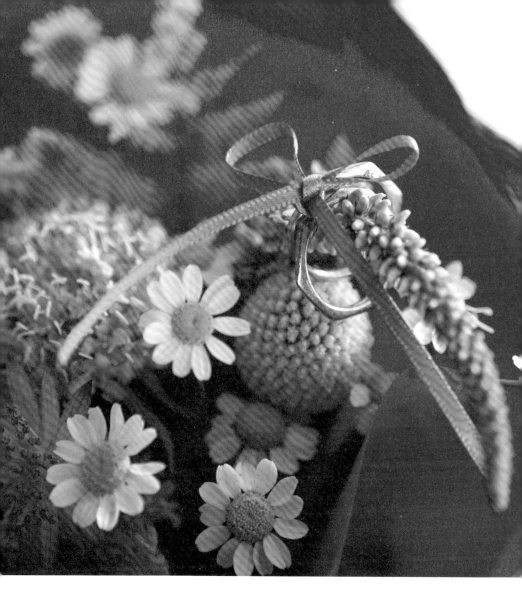

戒指

With rings

在重要的紀念日，率性而不浮誇的傳達出自己的心意吧！將戒指掛在枝條硬挺
的花或枝材上，然後繫上蝴蝶結防止脫落。原以為禮物是花束，定睛一看竟然
是戒指……稍微過於羅曼蒂克的舉動，也許會成為日後畢生難忘的回憶呢！

〔裝飾花束〕野花花束（P.10）

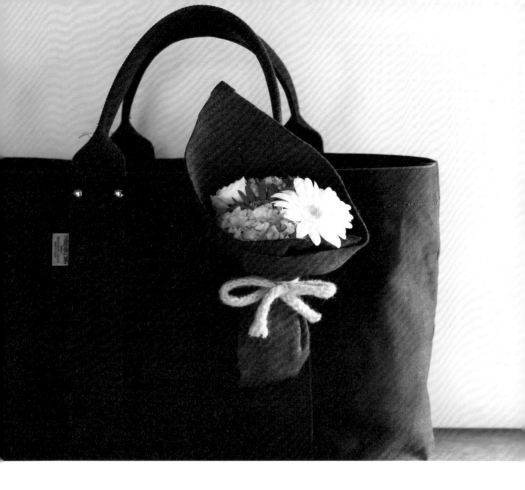

提包掛飾花束

Attached to a bag

收到花束後，捧著走在街上有點不便——曾聽聞有人如此表示。為了消除這份「有點不便」，因而想出了這個提案。將花束掛在提包走在街上不僅輕鬆自在，還能發揮掛飾的功能營造時尚氣息。這是小花束獨有的贈送方式。

〔裝飾花束〕混搭花束（P.22）

圖為花束背面。只要在固定花束的繩子上加裝吊飾用零件就好。將吊飾用零件鉤住提包把手上，就能掛起花束。吊飾用零件可在百元商店購得。花束則是以毛氈布包裹，加強保護。

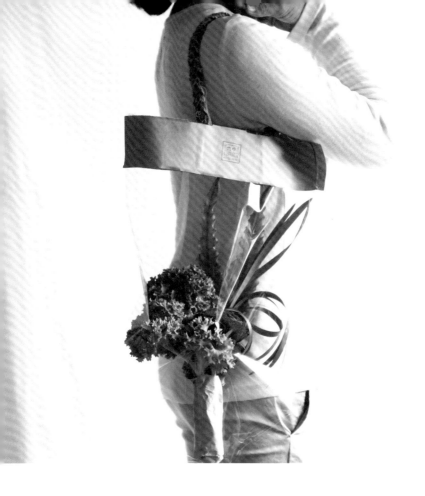

肩背包花束

As a shoulder bag

這是讓花束宛如肩背包一般，可以背著走的包裝法。將透明包裝紙裁成符合花束的大小，然後加裝提把即可。以這種方式送花，就算搭乘電車或巴士，也能在不引人注目的情況下帶回家，同時還能展現袋內花束的時尚感。而且只要備齊道具就能夠輕鬆製作。

〔裝飾花束〕葉材花束（P.46）

製作提袋時，可利用密封零食點心的迷你電動封口機（百元商店即可購得）來熔接透明包裝紙。只要運用溫度就能密合成袋子，所以相當方便。至於提把，則是將會津木棉的編織繩以膠帶確實黏在牛皮紙上。亦可直接利用紙袋的提把來製作。

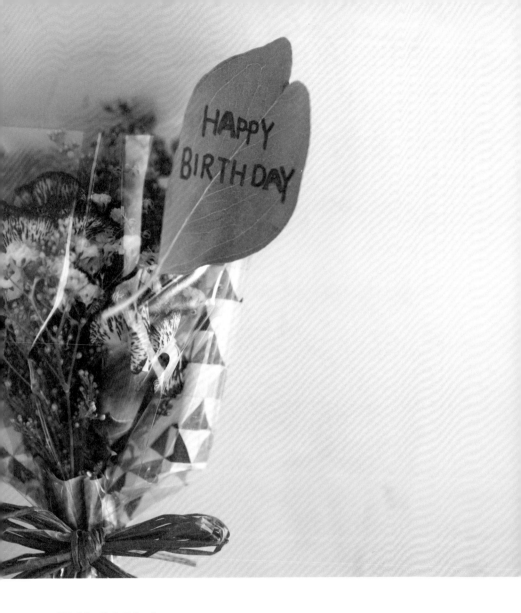

葉片留言卡
Message card leaves

在製作花束時剩餘的葉子寫下訊息，附在包裝上吧！可使用一般油性奇異筆，或選擇白色修正液讓訊息看起來既可愛又顯眼。葉子則是建議使用像尤加利葉或檸檬葉等材質堅挺且耐旱性佳的。

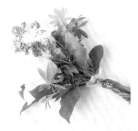

花束保水處理

The process of retention water for a bouquet

為避免花束在攜帶過程中枯萎，維持花材水分供給的作業就稱為「保水」。保水處理是包裝花束時的必要手續。只要作好保水處理避免清水外漏，就能讓花束在最美的狀態下送到他人手中。除非是使用乾燥花材製作，或對方收下花束可以立刻裝飾的情況，才可以不作保水處理。

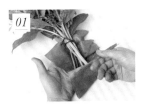

將廚房紙巾（此處為專用保水紙）裁成花束捆紮處到底部兩倍的長度，放上花束，調整莖部位置後往上對摺。

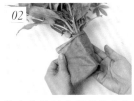

將多餘的紙巾摺到花束後方。

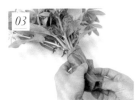

摺好的模樣。若紙巾包得太鬆會難以放入袋內，所以要摺得緊一點。

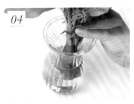

將03浸入水中，直到紙巾吸飽水分的程度。

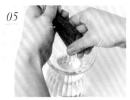

稍微擰乾紙巾上多餘的水分，切記別擰太乾，否則水分很快就會流失。擰到水分放入袋內也不會溢出的程度就好。

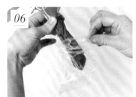

放入塑膠袋內。也可以裹上鋁箔紙來取代塑膠袋。

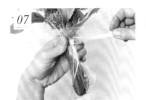

以透明膠帶纏繞塑膠袋袋口一圈固定。先反摺膠帶頭再黏貼，之後要撕開才方便。

固定好的模樣。請小心處理以免袋內的清水外漏。

製作花束前必備的基礎知識

Basic knowledge of bouquet

花材的前置作業

製作花束最重要的莫過於前置作業。備齊花材後，首先要進行的就是「水揚法」。這是為了讓花材充分吸水所進行的事前準備，作與不作的花草觀賞期有著天壤之別。雖然花店會採取更複雜的手法，但本篇則是挑選了基本的花材處理方式。此外，去除下葉及修剪分枝，也是製作花束前必須作好的工作。

斜切法

斜剪花莖擴大吸水面，促進花卉的吸水效果。請使用銳利的剪刀，最好是花藝專用剪。因為剪刀太鈍會使花莖組織受損，導致花材的吸水性變差，因此請格外留意。

水切法

也就是在水中進行斜切法。由於在水中修剪花莖時，水壓會促使花莖向上吸水，因此將花莖儘量浸泡在深處修剪是一大重點。先把浸水部分的葉片修剪乾淨，作業起來會比較輕鬆。

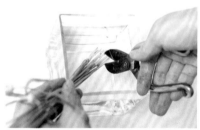

深水急救法

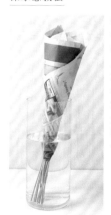

把經過斜切法或水切法的花材，以報紙等紙類包裹至完全看不見花朵的程度，接著放入裝有充足冷水的水桶等容器內，靜置2小時。只要放在陽光無法直射又無風的陰暗場所，花材就會恢復精神抬頭挺立。

浸燙法

也就是使用沸水進行水揚法。將花材底部浸泡於沸水中約10～20秒。之後立刻進行深水急救法。為避免蒸氣直接傷害到花朵本身，請務必以紙徹底包裹保護花材。此法對於枝條纖細的花草，效果尤其顯著。

去除下葉

意指製作花束前，先將花束捆紮位置（亦即綁繩處）下方葉子全數清除的作業。由於花束放進花瓶時，捆紮部位以下通常都會浸泡在水裡，長時間浸泡在水中的葉片往往容易腐爛，並間接影響到裝飾的觀賞期，所以去除下葉是必須落實的重要作業之一。

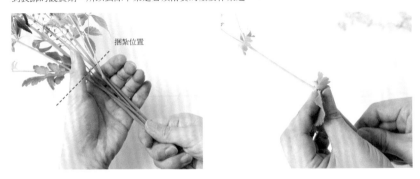

捆紮位置

分枝處理

生有許多分枝的一莖多花花材，經過分枝處理後就會非常好用。雖然基本作法是從分枝點下刀，但若希望分枝的花莖能夠更長，不妨比照下圖，保留一段粗莖再從分枝點下刀，以增加分枝花材的長度。請依照花束尺寸進行修剪吧！

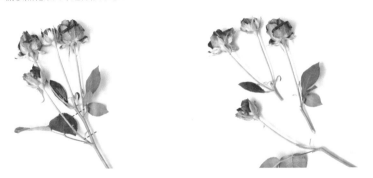

花束製作基礎

雖然花束的組合方法會因為花材種類而產生些許差異，但基本手法都大同小異。將花材集結成束、剪齊花莖，最後在花莖上以橡皮筋或繩子固定收緊。

基本組合手法

雖然花店在製作大型花束時必須使用到高難度的技巧，但製作小花束時，手法就可簡略些。決定好主花之後，沿著該花朵增添花材即可。

01 以非慣用手（此範例為左手）拿起主花。儘量挑選花莖筆直的花材當主花。

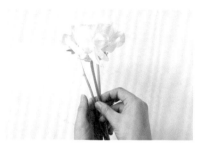

02 宛如主花花朵的延伸般，拿起下一朵花擺在主花旁。

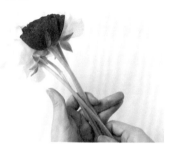

03 如同02花朵的延伸般，將下一朵花斜斜的加在旁邊。

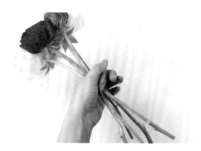

04 重複03的方式來添加其他花材。

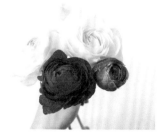

05 由上往下檢視，當花束呈現自己想要的形狀時，就大功告成了。

花束拿法

製作花束時，是使用非慣用手握住漸漸集結成束的花材，這時若握緊花莖可是NG的作法。最好是以拇指和食指輕輕環住花莖，如此一來，就不會施加多餘的力道，能夠順利製作出蓬鬆合宜的花束。

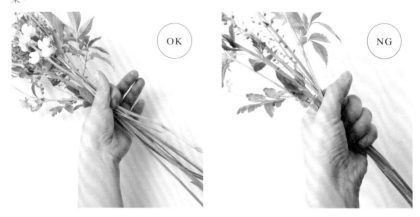

花莖修剪法

花束製作完畢後，將花莖末端一口氣剪齊是標準程序之一，這樣花腳部分就會整齊漂亮。基本上，花束長度必須配合最短的花莖來修剪，這樣才能確保所有花材放入花瓶後皆能吸到水。

花束的捆紮手法

主要固定方式為使用橡皮筋和綁繩固定兩種。

橡皮筋固定

單手即可進行作業，是方便又迅速的手法。

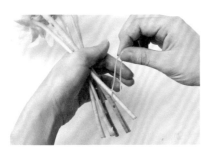

01 從花束下方任選一枝花材（若為細花莖則選數根）套入橡皮筋。

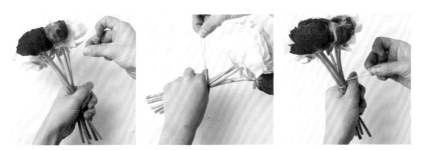

02 將橡皮筋拉至拇指上方，繞花束2～3圈。請務必謹記要從拇指上方纏繞。若從拇指下方纏繞，會妨礙後續作業，進而導致花束變形。

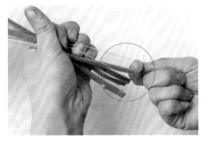

03 橡皮筋尾端同樣套住花束的其中一枝花材（細花莖則要套住數根）來固定。

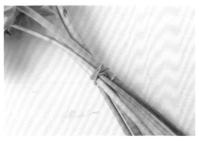

04 固定好的模樣。

綁繩固定

雖然沒有限制繩子種類，但使用麻繩之類美觀漂亮的繩子，可增添時尚感。

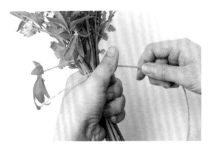

01 　繩子末端預留約10cm長度，然後
　　　以握住花束的拇指壓住繩子。

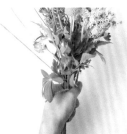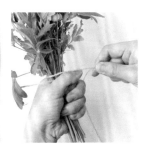

02 　壓住01的繩子之後，以繩子繞花束2～3圈。

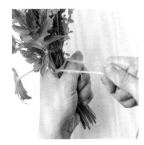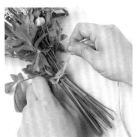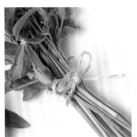

03 　抓住繩子的兩端往
　　　後拉，使繩子收
　　　緊。

04 　放下花束打結。記
　　　得要確實綁緊。

05 　繫上蝴蝶結就完成
　　　了。直接露出繩結也
　　　很可愛。

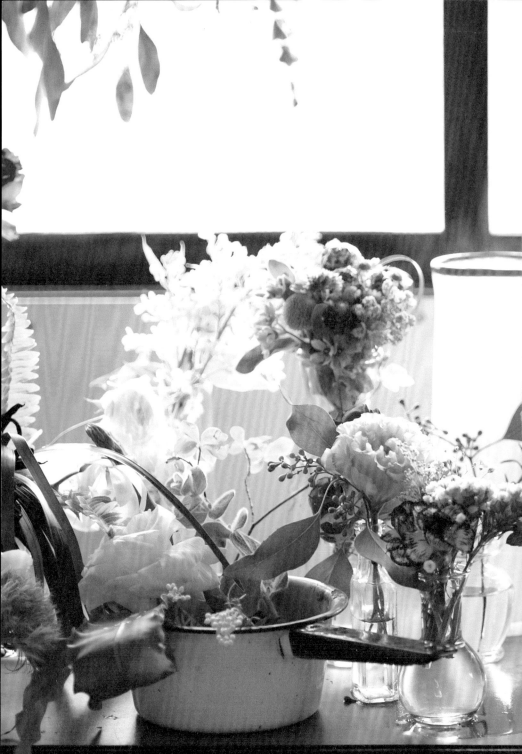

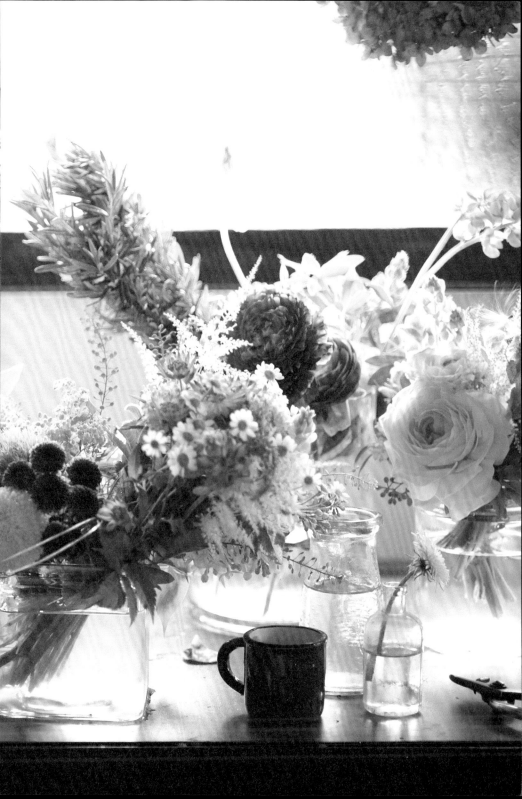

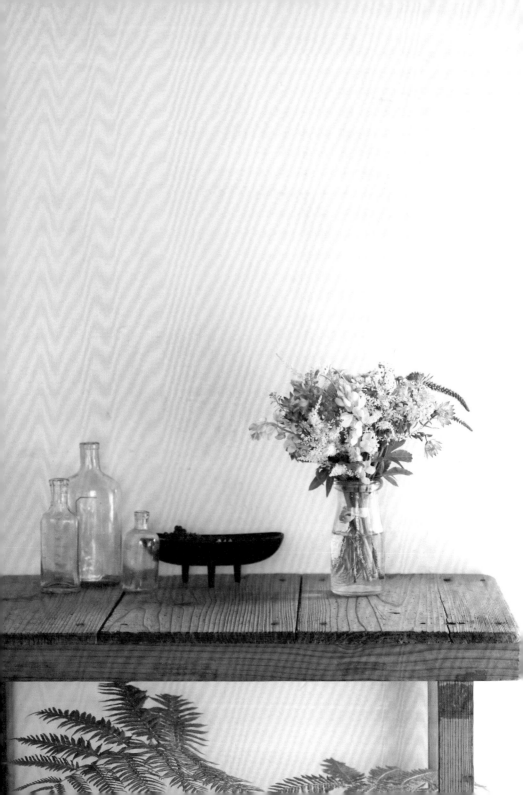

結語

無論是贈花之人還是收到花卉贈禮之人，

雙方內心都會洋溢幸福滋味。

以裝飾自家的心情來選花。

為贈送對象量身打造花禮。

因親手製作的花束感到自豪。

樂見本書成為您開啟上述美好時刻的契機。

花の道 29

開心初學小花束
簡單手法×時尚花藝家飾×迷你花禮 走進花藝生活的第一本書

作　　　者／小野木 彩香
譯　　　者／姜柏如
發　行　人／詹慶和
選　書　人／蔡麗玲
執　行　編　輯／蔡毓玲
編　　　輯／劉蕙寧・黃璟安・陳姿伶・陳昕儀
執　行　美　編／周盈汝
美　術　編　輯／陳麗娜・韓欣恬
出　　　版　者／噴泉文化館
發　　　行　者／悦智文化事業有限公司
郵政劃撥帳號／19452608
戶　　　名／悦智文化事業有限公司
地　　　址／新北市板橋區板新路 206 號 3 樓
電　　　話／(02)8952-4078
傳　　　真／(02)8952-4084
電 子 信 箱／elegant.books@msa.hinet.net

2016 年 11 月初版一刷　定價 350 元
2020 年 2 月二版一刷

CHIISANA HANATABA NO HON
© Onogi Ayaka 2015
Originally published in Japan in 2015 by Seibundo Shinkosha
Publishing Co., Ltd.
Chinese translation rights arranged through TOHAN
CORPORATION, TOKYO.
and Keio Cultural Enterprise Co., Ltd.

經銷／易可數位行銷股份有限公司
地址／新北市新店區寶橋路 235 巷 6 弄 3 號 5 樓
電話／(02)8911-0825
傳真／(02)8911-0801

小野木 彩香
Ayaka Onogi

設立「colorant odeur」（コロランオデュール）
個人工作室，以東京都內為中心進行餐廳、婚禮
佈置等活動的自由花藝師。以出生地會津為中
心，前往東北的花卉產地與當地生產者交流，同
時也在產地舉辦演講和示範宣傳活動。此外，在
東京三鷹市，與經營綠色造景和庭院園藝事務的
為主的「モリノナカ」，共同攜手經營小平房的
庭院花卉植物店「北中植物商店」。

Colorant odeur　　www.colorantodeur.com
北中植物商店　　www.kitanakaplants.jp
[東京都三鷹市大沢 6-2-19　TEL：0422-57-8728]

Art Director & Book Designer
大杉晋也　　Shinya Ohsigi

Book Designer
鈴木美絵　　Mie Suzuki(Amber)

PhotoGrapher
三浦希衣子　　Kieko Miura

Special Thanks
heso [http://heso-cha.com/]
Asami Sekita（vinaigrette）

攝影小道具：UTUWA
東京都渋谷区千駄ヶ谷 3-50-11
明星ビルディング 1F　TEL：03-6447-0070

國家圖書館出版品預行編目資料

開心初學小花束：簡單手法 x 時尚花藝家飾 x
迷你花禮走進花藝生活的第一本書 / 小野木彩
香著；姜柏如譯. -- 二版. -- 新北市：噴泉文化
館出版：悦智文化發行, 2020.02
　面；　公分 . -- (花之道；29)
ISBN 978-986-98112-5-5(平裝)

1. 花藝

971　　　　　　　　　　　　　109000806